趣味平面设计说明书

设计师的40项基本功

K叔

著

人民邮电出版社

北京

图书在版编目（ＣＩＰ）数据

趣味平面设计说明书 ： 设计师的40项基本功 / K叔
著. -- 北京 ： 人民邮电出版社，2024.5（2024.7重印）
ISBN 978-7-115-63401-6

Ⅰ. ①趣… Ⅱ. ①K… Ⅲ. ①平面设计 Ⅳ. ①J511

中国国家版本馆CIP数据核字(2024)第051652号

内 容 提 要

本书对平面设计知识进行了细化拆分，引入了大量轻松有趣的插画，让专业知识看上去不那么枯燥乏味，让读者能够在轻松有趣的氛围中深入理解每一个设计知识点。每章都有其专属的主题色，读者在翻阅查找时可以更高效地找到想了解的内容。

仪式感是学习的重要一环，每当读者学习到一个新的知识点时，书中的标题页面会解锁一枚小徽章。这一枚枚小徽章将激励着读者继续学习全新的知识。

作为一本查漏补缺的系统性工具书，本书不仅能够解决新手入门的学习痛点，还能为广大设计师提供一个巩固与提升的快速通道，助力读者开启属于自己的平面设计之路。同时，开设平面设计专业课程的院校或培训机构也可以将本书作为参考教材。

◆ 著　　　　　K叔
责任编辑　张丹丹
责任印制　陈　犇

人民邮电出版社出版发行　　北京市丰台区成寿寺路 11 号
邮编　100164　　电子邮件　315@ptpress.com.cn
网址　https://www.ptpress.com.cn
北京富诚彩色印刷有限公司印刷

◆ 开本：787×1092　1/16
印张：13　　　　　　2024 年 5 月第 1 版
字数：557 千字　　　2024 年 7 月北京第 3 次印刷

定价：109.00 元

读者服务热线：(010)81055410　印装质量热线：(010)81055316
反盗版热线：(010)81055315
广告经营许可证：京东市监广登字 20170147 号

序 言

平面设计这个专业，其实并没有我们想象中那么神秘莫测。任何一个优秀的设计作品，虽然它的外表看起来可能是天马行空的，但它绝对不是凭空创造出来的。这背后其实蕴含着很多规律和技巧，学会这些，即便你是初学者，也能更高效地完成一些实际的设计工作。如果我们缺少了对于设计的基本理解，在盲目试错的过程中，就算倾注再多的心血和时间，也不一定能调整出满意的效果。

相信很多人在学习平面设计时，多少都会遇到一些问题。例如，苦心修炼软件技能，可真正想去做点什么时，却总有一种无从下手的尴尬之感。又或者身为入行多年的设计师，却总觉得自己的作品看起来怪怪的，但又不明白问题出在哪。即便我们认识到了理论基础的重要性，但是面对网络上那些水准参差不齐的教程，也会陷入迷茫，担心被不成熟的观念误导，并且网络上的知识点零散、不成体系，这就让新手的学习之路变得无比坎坷且艰难。也许此时的你已经经历过无数个从入门到放弃的过程，但请不要灰心，为了解决这些问题，研森团队精心准备了这本平面设计说明书。

这本书将平面设计知识点梳理成了四大章。第 1 章会刷新大家对平面设计的认知，树立一个正确的设计观念，大家会搞清原创与抄袭的关系，明白技巧与思考的重要性，同时告诉大家，一个项目从开始到最终交付的整个设计流程是什么样的，了解设计中的各个元素是如何编排的。在第 2 章中，大家会学习怎样将这些元素进行整合与布局，让版式结构更为合理。在第 3 章中，大家会学到情感的烘托，通过元素的选择与布局，营造与核心内容相呼应的情感属性。最后一章将会从不同的信息载体出发，分析不同应用场景下的设计应该怎样做。全书这样的结构安排会让大家对平面设计的学习有一个循序渐进的过程。

在平面设计这个行业里，如果你非科班出身，想要在专业上有所提升，其实很难指望其他人。因为公司的前辈们通常都忙于自己的事情。而学习本书之后，你所收获的是一套解决实际需求的工作技能。如果你是设计爱好者，那么本书会让你对平面设计这个领域有一个全新的认识，你所收获的是能够做出专业水准作品的附加能力，同时也为自己成为职业设计师打开了一扇门。如果你是科班出身的职场设计师，那么这本书将成为你的设计说明书，在遇到困难时，可以用来巩固基础，看看我们对理论的不同诠释，也许你会从中得到启发，获得突破瓶颈的钥匙。

最后，我要特别向我的好朋友厉致谦表示感谢。作为创新型字体公司 3type 的联合创始人，他在百忙之中对这本书进行了审校，使本书的内容更加严谨与准确，得以更好地展现在大家面前。

—— K叔

KENMORI 研森

推 荐 语

赵 清

设计师的一生，就像是为自己的职业生涯盖房子。房子盖得越高，能看到的景色就越广阔，受到的关注也越多，同时面临的挑战也就越大。当风吹来，楼体摇不摇就显露出地基牢不牢。以前偷过的懒、未学的知识、少看的书，都不应该等到百尺危楼时才后悔。现在，这本书就是你夯实基础的最好工具。

国际平面设计联盟（AGI）会员 / 中国出版协会书籍设计艺术工作委员会副主任 / 日本平面设计师协会（JAGDA）会员 / 2000 年创办南京瀚清堂设计有限公司并任设计总监

厉致谦

这是一本有趣的设计指南，它将平面设计的基础知识巧妙地呈现于读者面前，实用且富有启发性。对我来说，字体是设计中最基础的元素，而这本书呈现的则是设计中最基础的知识。在数字化时代，我们更需要这样扎实的内容来夯实我们的设计之路。

3type（三言）联合创始人 / 上海活字项目发起人 / 以设计为原点的多领域研究与实践者
著有《西文字体的故事》/ 与应宁合译《西文书法的艺术》

陈祖丹

设计不仅是形式，更是内容与寓意。这本书是对设计的一份深度致意，每一页都体现了设计的纯粹与热情，既有实用技巧，又有深度思考。我始终强调设计是为人类生活服务的，而这本书则为设计者铺设了通往设计核心的道路。

虎课网 CEO / 虎课网联合创始人

纪晓亮

知识固然是严肃的，但是传授知识的方式大可以鲜活生动。现在，我们终于可以拥有一本"寓教于乐"、足够有趣也足够专业的平面设计教材了。多年霸榜站酷知识板块的 K 叔，用趣味的方式告诉你，什么才是鲜活的知识；用平面设计的方式教会你，什么才是有效的平面设计。

站酷 ZCOOL 合伙人 / 站酷网总编辑 / 设计领域内容专家 / 互联网平台运营专家

石乐欧

我一直认为设计师需要成为多面手，不仅能为品牌和消费者牵线搭桥，更能触达更多维度和不同行业。而本书就像个经验丰富的资深策展人，把平面设计的精华一一呈现给了我们，对那些复杂的设计知识进行巧妙的浓缩、解析，搭配上通俗易懂和富有趣味的对话，即便是初学者也能轻松理解设计的精髓。强烈推荐这本带给我们轻松阅读体验的说明书！

E&I 上海联合创始人 / ELLOWORLD（艾洛互动）创始人

黄信彰

这是一本非常独特，并且可以持续阅读精进的书。它能让设计新手轻松领略设计的奥妙，也能让设计高手发现深刻的见解。我从这本书里看到了设计认知背后那些独特的生命力和丰富的故事。这是一本探寻设计之美的必备良书和宝贵指南。

肯默整合设计有限公司创始人 / 上海交通大学教育学院中国商业地产总裁班 EMBA 课程讲师

目　录

第1章——基础的建立

趣味平面设计说明书　设计师的40项基本功

- 基础的建立 -
设计的方法
情感的烘托
信息的载体

第 01 讲 起初你应该知道的

平面设计这项工作具体是在做什么？当有人问起时，你会怎样回答呢？在正式开始学习之前，我们很有必要系统性地了解一些基本概念。正确的观点可以帮助你更高效地创作。

什么是平面设计

平面设计就是在二维空间内进行的一种布局行为，是将抽象的信息内容在平面的载体上进行具象化的表达。如果这句话比较难理解，我们可以尝试把"平面设计"这个词拆开来理解。平面就是扁平的表面，而设计就是设下一个计谋。所以平面设计就是在扁平的表面上设下视觉陷阱。例如，好看的包装会诱导人们去消费，有趣的标题会吸引人们去阅读。因此，平面设计的核心就是将信息有效地传达出去。

🔔 划重点

初学者容易误以为平面设计只是操作软件作图或对版面进行美化。如果你持有这样的观点，那么说明你还没有真正理解这项工作的内涵。

平面设计包括哪些

平面设计涵盖许多领域：书籍设计、海报设计、广告设计、品牌设计、插图设计、字体设计、网页设计、导视设计等。早期平面设计的表现方式主要依托现代的印刷技术。但随着多媒体时代的到来，平面设计的定义范围也随着技术的发展而不断扩大。所以，没有使用印刷手段的二维设计活动也可以被称为平面设计。

生活中的"平面设计"随处可见，但品质良莠不齐。一个设计的问题，可能表现在方方面面。可能是感官上的不美观、思路上的考虑不周，也可能是应用上的不合理等。而好的设计则恰恰相反，它能够准确

传达信息，美化我们的生活环境。因此，通过设计将信息准确、快速地传达给需要的人，并给人们带来精神上的愉悦是设计师存在的价值和意义。

较差

优秀

所谓"版式"就是版面的形式。版式设计主要是指版面上各类信息要素之间的组合与布局方法。我们针对不同的信息要素和应用载体，设计出适合项目的版面布局，

就会形成不同的版式。当然，即使完全相同的信息，我们也可以通过调整信息的大小和位置，使它们呈现出不同的版式效果，如下面的案例所示。

吸 收 测 验

下面不属于平面设计范畴的选项是哪一个？

☐ A 标志设计

☐ B 服装设计

☐ C 名片设计

☐ D 书籍装帧

答案见附录

我们在布局版面时，会用到哪些信息要素呢？

我们能用到的信息是由具体的项目决定的，通常可以归纳为以下五类。

照片

照片对于真实事物的展现非常直接，信息的传递效率较快，很容易打动观者。

文字

文字是承载信息的主要载体，不同的字体会让人产生完全不一样的视觉感受。

插画

不同于照片所带来的真实感，插画可以表达现实中并不存在的事物与场景。此外，通过不同的风格，插画还可以展现更丰富的表现力。

图形

图形与其他要素搭配使用，可以起到装饰、区分、连接等作用，图形堪称版式设计中的万能元素。

图表

图表是数据可视化的主要处理手法，将数据制作成图表会使信息的传达更加直观且快速。

总结

平面设计存在于我们生活中的方方面面，它除了可应用于印刷品，还可应用于其他二维载体。版式设计在平面设计中非常重要。优秀的平面设计不仅能帮助我们将信息快速、准确地传达给需要的人，也会给人们带来精神上的愉悦。

第 02 讲 **新人设计师的困惑**

早在没有计算机的时代就有平面设计了，其核心并非使用什么工具，而是想法本身。学习设计的第一步，并不是学习怎样动手操作，而是关注想法与思考本身。

设计思维与软件操作

设计思维与软件操作之间的关系相当于脑与手的关系。相较于设计思维，软件操作更容易掌握。正因如此，许多新人设计师容易过度追求视觉效果，强加特效，结果往往适得其反。但换一个角度来讲，软件操作是实现想法的基础，如果只有想法而不去掌握软件操作技能，则无异于纸上谈兵，同样不可取。所以，一个好的设计师一定是两者兼备的，既有新颖的创意，又能很好地将其表现出来。

| 思维 | |
| 软件 | |

⊗ **四肢发达，头脑简单**

| 思维 | |
| 软件 | |

⊗ **四肢简单，头脑发达**

艺术与设计的区别

艺术家的创作是以自我为出发点，通过作品去主动表达。而设计师的工作则是服务于委托人，通过视觉手段解决委托人的实际需求。原研哉非常赞同一句话："艺术"与"设计"的区别，在于艺术的主题是"我"而设计的主题是"我们"。从另一个角度来看，设计在追求商业目的的同时也要兼顾对美的追求。因此，设计是商业和艺术的结合，商业偏理性，艺术偏感性。当然，无论设计多么接近艺术，都是为了实现商业目的。

⊘ **划重点**

● 设计师要"手脑同步"
● 艺术家围绕"我"
● 设计师围绕"我们"
● 设计结合艺术与商业

艺术 → 自我

设计 → 我们

抄袭在行业内外都应是被反对和抵制的行为。因为抄袭对作者和经营者都会造成巨大的伤害。但需要注意的是，我们抵制的是利用抄袭去侵害他人利益的行为。而设计师在学习和练习的过程中，模仿或临摹都是必经的一环。因为创新不会凭空出现，模仿是创造力的源泉。以下面的椅子为例

来说明，简单模仿的结果是抄袭，而如果我们学习前人的方法，在模仿的过程中逐步改进，最终就会实现创新。模仿、改进、创新是一条完整的创作路径。原创永远值得标榜，但每一个创新都是建立在已有创意之上的。没有量的积累，就不会产生质的飞跃。

创新

改进　　　　改进　　　　改进

📚 知识点

牛顿创立微积分后被指控剽窃时，他说："只有站在巨人的肩膀上，才能看得更远。"而牛顿的研究基于哥白尼、伽利略、开普勒等诸多科学家的科研成果。

爱因斯坦说过，创意的奥秘是知道如何隐藏你的创意来源。所谓的抄袭与原创，其实在做相同的事情，那就是"借"。

毕加索说过，好的艺术家复制，伟大的艺术家偷窃。乔布斯也曾借用过这句话。当然你也可以这样理解：好的艺术家模仿皮毛，伟大的艺术家窃取灵魂。

起初，艺术家与商人合作，商人出钱，艺术家专心创作。此时艺术家所创作出的艺术品和复制品之间的价值其实是一样的。直到 16 世纪，人们开始追求特定艺术家的作品，也就有了在作品上签名的行为。

于是，"原创"这个概念就出现了。正是因为这种独特性所带来的巨大价值，为了商业的利益，人们开始打击复制和抄袭的行为。但作为创作者，在练习或学习创意思维的过程中，模仿是必经之路。

从规律中学习方法

创意是相互借鉴的，没有哪种创意是百分之百的原创。随着对设计的了解逐步深入，我们就会发现任何一种形式或方法都能向前追溯。当借鉴达到一定的规模时，就会形成一种设计风格。在设计这个领域，每隔几年就会有一种风格流行起来，这就

说明在这个时期内，越来越多的人掌握了这种风格的规律。因此，在同类型的设计中找到规律是掌握一种设计方法的关键。下面通过一个案例来演示如何以正确的思路借鉴设计中的形式或方法。

01

借鉴图片的处理方式
提取元素的特点，
装饰主体照片。

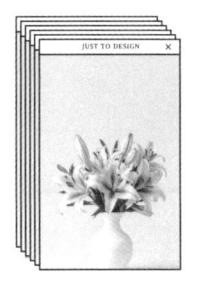

吸 收 测 验

关于原创与抄袭的说法，错误的是哪一个？

□ A 原创就是复制
　　他人的想法

□ B 抄袭对原作者
　　伤害巨大

□ C 创新要经历模
　　仿与练习

□ D 创意不是凭空
　　出现的
　　　　　答案见附录

02

借鉴主体形式
利用图字叠压的形式
构成版面主体。

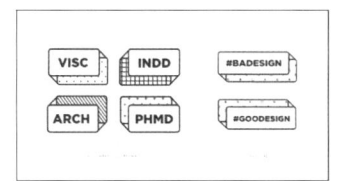

03

借鉴装饰元素
借鉴有透视感
的立方体和底纹。

总结

每当你在创作中感到迷茫或纠结的时候，对于设计与艺术、抄袭与创新的正确理解，会为你指明设计的方向。在日常练习过程中，我们完全可以通过模仿来学习，只有这样才能在前人的基础上进行创新，在设计的道路上越走越远。

第03讲 **设计师的工作流程**

设计师的职责是为委托人解决实际需求。如果想让项目顺利进行，那么从接到项目开始，每一个关键步骤都需要有合理的流程和工作技巧，直至需求被转化成产品或设计方案。

是什么造成加班

新人设计师最容易犯的错误就是在对项目需求一无所知的情况下，稀里糊涂地开始排版，结果导致无休止地加班改稿。设计工作不能无中生有，前期需要了解足够多的信息，这样才能准确把握客户的需求，支撑起后续设计的合理性。省略这个关键步骤看似在前期节省了一点时间，实则为后续工作带来了大量重复劳动。

又要加班了，已经改到第 10 稿了还不过，怎么办？

改稿过多通常是沟通不畅导致的，一定是你与客户之间的信息不对等。

这个客户的项目很着急，为了节省时间，我什么都没有问，以为一天就能做完，结果已经改了一周……

改了好多次稿！一个好的设计师到底应该按照客户的喜好来做呢，还是以自己的审美为标准呢？

客户喜好

设计师喜好

目标人群定位

都不对！答案应该是以项目的明确定位为标准，充分考虑目标人群的需求，只有这样设计才能发挥它应有的作用。

虽然设计工作没有一个完全通用的标准流程，但是为了保证项目的顺利推进，需要重点把控一些关键步骤。一个相对科学且完善的工作流程，可以大大降低沟通成本和时间成本，最大限度地避免反复改稿。我们可以将这个流程大致归纳为 7 个步骤。

#1 明确需求

拿到一个项目，第一时间就要对客户需求作出分析和预判。通过 5 项要素的信息采集，明确设计需求。

- ●事件：设计需求，是一本手册还是一套 VI，是线上推广还是空间导视等。
- ●受众：了解客户和目标受众的画像，找出他们的关键性质和特征。
- ●地点：如什么媒介传播、活动举办的场所、有什么特殊的环境因素等。
- ●时间：什么时间完成设计稿、活动什么时间举办、项目的具体时间规划等。
- ●预期：项目的预期目标、预算及分配、具体实施过程等。

#2 调研分析

带着目的对目标市场做调研，调查用户群体的规模和构成。可以通过大数据或消费市场的调查报告等途径收集相关信息。收集的数据可以用于定量分析，或者将调研得到的所有信息整合起来，建立一个典型用户的心智模型，从用户群体的购买习惯、消费趋势或生活方式等方面进行定性分析。这样可以使后续的设计构思更加合理，信息传达也能够更加精准。

📖 知识点

对所有的信息进行整合，就有可能建立一个典型用户的心智模型，以实现更加精准的信息传达。

#3 创意发散

基于前两个阶段收集的信息，进行创意发散，进而为设计确定主要基调。创意的方法有很多，如头脑风暴法，通过集思广益的讨论、集体创作的连锁反应来收集创意想法；再如思维发散法，围绕一个主题进行思维发散、随机组合，可以得到许多具有跳跃性思维的创意方向。

头脑风暴

有了创意方向，下一步就可以设计方案了？

有了创意方向先不要急于执行，可以将可执行创意做好整理归类，和客户约一次简单的会议，目的是有针对性地对客户进行一次风格测试。

知识点

我们可以把之前所构思的各种创意变成具象的设计方案。

在这个过程中，最有效率的方法还是使用笔和纸写下来。因为相比在计算机软件中的精确操作，你的手显然是更听话的那个。

所以在这个阶段，不妨试试用草图去规划版面，并不需要画得很精确，只要找出你认为最合适的那个，然后用软件做出来。

#4 风格测试

精准拿捏客户的喜好，在设计方向上达成明确的共识。如果是比较大型或复杂的项目，可以先收集一些类似风格的案例，甚至可以简单做 1~2 个概念方案，这样在与客户讨论时会更加直观，最终确定的执行思路也会更加明确，达到事半功倍的效果。

归纳　　　　　　　　　　　　　　测试

#5
设计执行

有效的风格测试可以大大提升设计执行阶段的推进效率。在得到客户明确的方向认可后，设计师在创作的时候会更加心无旁骛，作品的品质往往也会有所提升。

测试　　执行

#6
提报优化

前期流程如果执行到位，提报优化阶段便会水到渠成。如果作品品质过硬，基本只需要做一些细节上的优化。如果团队具备出色的提报能力，那过稿会更加轻松。

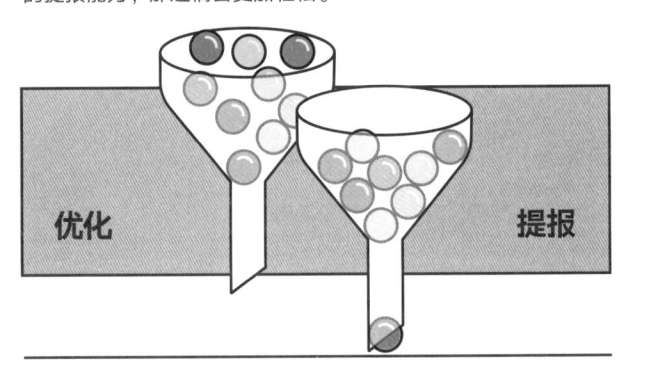

优化　　提报

吸 收 测 验

在开始设计前，哪一个步骤是非常有必要的？

- ☐ A 抓紧时间，着手设计
- ☐ B 资料收集，明确需求

答案见附录

💡 划重点

实施阶段后，可以收集目标受众的反馈信息，将其当作日后的项目参考和经验。

#7
审核落地

为了保证项目的完美落地，需要做到以下两点才能交付印刷和终端投放。①准确性保证：甲乙双方共同终审。②效果保证：通过打样让客户从画面到材质最直观地看到效果。

打样　　落地

总结

首先我们明确了衡量设计好坏的标准，然后通过系统化的梳理，总结了从设计师接到委托开始，到项目结束的完整流程。在实际工作中，开始动手设计之前，一定要弄清楚设计目的是什么，这是将设计做对的前提。

第04讲 信息层级的梳理与规划

平面设计是一项复杂的系统工程，优秀的设计师总能根据信息的重要程度清晰地梳理并规划内容，让排版有重点。本讲我们就一起来搞清楚信息的层级，找到设计重点。

文案信息的层级划分

版式设计中的文字信息处理，通常有明确的层级划分。可以将这里的"层级"理解为信息的醒目程度。在同一个版面中信息越醒目，我们就会认为它的层级越高。划分层级有助于我们快速理解版面的内容，从而提升信息的传达效率。

我们要根据什么来划分信息的层级呢？

层级的划分主要根据信息的重要程度，信息越重要层级就越高，文字信息通常可以被划分为三个层级。

① **主要信息** > ② **次要信息** > ③ **辅助信息**

我们用什么方式改变信息的层级呢？

常用的方式就是利用"字号"和"字重"。例如，当我们想要提高一个信息的层级时，就可以加大它的字号，或者加粗它的字重。

📚 知识点

经过清晰梳理的信息层级，会大大增强内容的传达效率。信息越复杂，层级的数量越多。如果层级较多，会给人一种热闹的感受，反之则会给人一种安静的感觉。

其中加大字号的方式对于层级提升的效果是最显著的，当然我们也可以两种方式叠加使用，但是要注意对比不应过于极端。

● **层级一**
● **层级二**
● **层级三**

虽然信息层级大致被分为三种，但在实际应用中，一个版面内的层级数量不需要固定为三个，可以根据需求增减。例如，随着内容的增加，"次要信息"的层级还可以继续细分。总体来说，层级数量越多，版面越复杂，变化性就会越强；层级数量越少，版面越简单，就会显得越简洁清晰。

- 层级一
- 层级二
- 层级三
- 层级四
- 层级五

信息的层级高低并非一成不变，在确保逻辑合理的前提下，许多种类的信息都可以作为"主要信息"，成为第一层级。

主题

时间

受众

下面我们通过一个案例来演示如何在设计中运用层级划分的思路，使设计作品重点突出、更有条理。这个案例是为海产经销商制作一张海报。通常我们拿到的文本是下方左图所示的样子，仅仅是罗列了信息，没有重点和主次关系。而我们第一步要做的就是下方右图所示的样子，将文案划分出明确的层级。

吸 收 测 验

在文字排版过程中，为什么要为内容划分层级？

☐ A 为了显得专业

☐ B 形式感更强

☐ C 纯属个人喜好

☐ D 让传达更高效

答案见附录

野生海鲜 Wild Seafood，小镇水产 Xiaozhen Shuichan，海岛小镇深海捕捞，无污染的海域，吃着更放心，鲜活速冻好品质，24 小时配送上门，深海鱼具备很高的营养价值，肉质更是新鲜美味。运输：达达空运，新鲜船冻。订购：123456789。产地：海岛小镇，储存：-18℃冷冻

较差

主要：**野生海鲜**

次要：深海捕捞，新鲜船冻
Wild Seafood

辅助：产地：海岛小镇
运输：达达空运
储存：-18℃冷冻
订购：123 456 789

海岛小镇深海捕捞，无污染的海域，吃着更放心；鲜活速冻好品质，24 小时配送上门；深海鱼具备很高的营养价值，肉质更是新鲜美味

小镇水产 Xiaozhen Shuichan

优秀

简单分析一下层级划分的思路：野生海鲜作为海报的主题被划分为唯一的主要信息，次要信息为主题的英文翻译及产品卖点，其他关于产品的详细信息作为辅助信息。层级划分好之后就可以进入版式设计阶段。

首先考虑主要信息位置，可以把标题和鱼通过图字叠压的方式做一个结合，作为版面的主体。

上方加入扇形英文。把"新鲜船冻"置于左下方，并把"深海捕捞"压在四角，保持视觉平衡。

把辅助信息安排在底部的空白处。至此，文字的编排部分就基本完成了。

可以看到，我们大致将文字信息分成了三个层级，但是在实际编排过程中，每一个层级还可以根据排版需要继续细分。从字号的角度来看，最终的层级数量是超过三个的，这样版面的细节会更加丰富。

- 层级一
- 层级二
- 层级三
- 层级四
- 层级五

最后，为海报填充颜色及添加一些气泡肌理，增添鲜活感。至此，整个海报就制作完成了。

经过整理划分后的信息结构主次关系明确，更有助于传播。最后还要提醒大家一点，层级划分得越多，层级之间的差异就会越小。如果想让版面重点突出，记得统一相近的层级，简化层级关系。

第05讲 关于图片那点事

图片是平面设计中最重要的元素之一，图片比文字或其他元素拥有更强的吸引力和视觉冲击力。有时一张好看的图片就足以撑起整个版面。

图片的种类

可以将图片简单理解为在平面上展示的图像信息。我们通常所说的图片是一个比较笼统的概念，它大致可以分为照片、插画、图形和图表等形式。当然，图片中也可以包含文字信息。如果抛开阅读属性，文字本身也是一种图形。

照片

通过相机拍摄所得到的照片，能真实地记录和反映这个世界。

插画

通过纸笔或电子手绘板绘制的作品，比照片的表现形式更丰富。

图形

由外部轮廓线条构成的图案，如常见的几何图形。

图表

图像化的数据，利用表格或图形的大小、长短等去表达数据。

位图、像素与分辨率

图片在计算机中的显示形式分为矢量图和位图。组成矢量图的点、线、面是通过数学公式来描述的。因此无论如何缩放矢量图，都不会失真。位图则是由像素组成的，将位图逐渐放大，它的清晰度就会逐渐降低，直至显示出每一个像素颗粒。

图的像素密度越高就越清晰，像素密度即分辨率（PPI）。

在制作需要通过屏幕显示的内容时，分辨率可以设置为 72 PPI，而在制作需要印刷在纸面上的内容时，分辨率则需要提高到 300 PPI 才能保证印刷的清晰度。

知识点

简单来说，矢量图的特点是在缩放时不失真，而位图由于像素有限，放大时会出现"马赛克"。

图片除了可以依据自身的性质划分，从我们日常使用的角度来看，还可以根据其外轮廓分为 4 种类型：几何形、曲线形、去底形和偶然形。图片的外轮廓和气质不同，适合使用的场景也不同。

① 几何形

图片的外轮廓是几何图形，其中最典型的是矩形图片。经过处理的圆形、三角形等图片也属于几何形图片。

② 曲线形

图片的外轮廓是不规则的曲线，这里所说的曲线是一个笼统的概念，不局限于平滑的曲线，也可以是不规则的折线。

吸 收 测 验

随手画的不规则形状，可以被称为图形吗？

☐ **A** 可以

☐ **B** 不可以

答案见附录

③ 去底形

移除背景只保留主体的图片，图片轮廓即主体的轮廓。去底形图片也可以看作是一种特殊的曲线形图片。

④ 偶然形

图片的外轮廓是偶然形成且难以复刻的。毛笔的飞白、水彩墨迹或一些斑驳的肌理等都属于偶然形图片。

总结

本讲带大家初步认识了设计中最基本的元素之一——图片，并从图片的性质及使用的多个角度了解了图片的类型。大家需要掌握图片分辨率的概念和应用，以及各种常用的图片形状。

第 06 讲　**图片的裁切**

图片作为平面设计的素材，许多时候它的原始尺寸无法做到与设计载体或设计形式完美匹配，这时就需要对图片进行裁切。这一讲我们就来了解图片裁切的方法与技巧。

图片裁切的目的

图片裁切就是根据版面需要将不需要的部分裁去，然后置入版面中的过程。有时，我们只需要对图片做少量裁切即可适配版面；而有时我们会为了获取图片中需要的部分，灵活对图片进行大范围的裁切，将多余的部分全部舍弃，甚至会改变图片的长宽比。总之，即使用同一张图片，也能做出多种不同的版式。

💡 **小技巧**

在清晰度较高的情况下，可以通过裁切来变换图片的使用方法。不妨从多个角度来看图片吧。

并非所有的图片都可以被裁切，如绘画作品、摄影作品和设计作品等。只要图片是以"作品"的角色呈现的，一般都是不能被裁切的。因为裁切会破坏作品原本的比例和美感，甚至造成内容的缺失，导致原作者的创作无法正常表达。

设计作品

摄影作品

绘画作品

除作品之外的图片通常都可以裁切，不过不是随意裁切而是有技巧的。在裁切时，我们要关注图片中的"主体"，也就是最终要保留的主角，它是影响如何裁切的关键。下面我们就一起来看看以下七种常用的图片裁切方法吧。

有没有什么常用的图片裁剪方法可以分享呢？

有呀！我想想哦，大概有七种吧，分别是倾斜修正、去除多余、改变主体、改变景别、多张统一、版式需求、图片延伸。

#1
倾斜修正

当照片中的地平线或海平面是倾斜状态时，整张照片看起来是斜的，这时可以通过旋转和裁切的方法将其调整至水平。

 知识点

倾斜修正时要注意，有些图片中地面的倾斜是由透视导致的，这类倾斜不需要修正。

裁切前 　　　　　　　　　　　　　　　　　　　　　　　　裁切后

#2
去除多余

当照片中与我们要表达的主题无关的信息过多时，可以通过裁切的方法将其去除，以达到突出主体的目的。

裁切前 　　　　　　　　　　　　　　　　　　　　　　　　裁切后

#3
改变主体

当画面中存在多个可以作为主体的元素时，可以通过裁切的方法将希望展现的主体保留。不同的裁切角度可以展示出不同的效果。

裁切前 　　　　　　　　　　　　　　　　　　　　　　　　裁切后

裁切图片其实就是重新构图的过程，有时我们会切掉画面中的一部分，有时我们需要填充画面中缺失的部分。究竟应该选择哪一种方法，就要看你对于画面的判断与规划了。

#4
改变景别

宏观照片和特写照片所表达的内容和情绪是不一样的，在图片分辨率满足的前提下，通过简单的裁切就能轻松改变景别。

裁切前 　　　　　　　　　　　　　　　　　　　　　　　　裁切后

#5
多张统一

多张图片并置时，通过统一尺寸、主体大小和焦点，可以使多张图片和谐统一。这种方式在人物或产品图并置时十分常用。

裁切前

裁切后

#6 版式需求

有时为了满足版式设计的需求，会对图片做特殊裁切。单独看起来可能并不合理，只有将其放到具体的设计中才能展示出效果。

裁切前　　　　　　　　　　　　　　　　裁切后

吸收测验

工作当中，哪些图片是不可以被裁切的类型？

☐ A 人物照片

☐ B 风景照片

☐ C 绘画、摄影、设计作品等

☐ D 艺术类照片

答案见附录

💡 小技巧

合理的延伸补充是图片裁切的逆向思维"变形"。熟练掌握图片的裁切技能，能让你挑选的图片适应不同的版式。

#7 图片延伸

图片延伸是裁切的逆向思路，它通过填充背景来扩大图片尺寸。对于单色背景，只需要叠加色块；而对于复杂背景，则可以利用仿制图章或智能填充等功能来实现。

裁切前　　　　　　　　　　　　　　　　裁切后

总结

本讲分享了图片裁切的目的及 7 种方法，在设计中图片裁切是非常常用的图片处理手段，一张裁切得当的图片不仅能够修正原图中的缺陷，还能赋予图片更强的表现力，为设计带来全新的视角。

第 07 讲　**图形与图表**

图形和图表在日常生活中特别常见，如 PPT 中的总结分析、商场里的导视及产品包装上的说明信息等，这些场景中都包含大量的图形和图表。

图形与图表的功能

单纯的数据或冗长的文字阅读起来需要一定的时间，通常人们对这类信息提不起兴趣，自然也没办法快速从中获取信息。而将数据和文字转化成图形或图表之后，信息的展现更加直观，人们获取信息的意愿增强、难度降低，信息的传达也就变得更加高效了。例如下图所示的洗手间导视，

虽然左边的文字写得很清楚，但想要瞬间获取信息是不可能的，必须通过阅读完整的文字并经过大脑的处理才能得出结论，这个处理过程需要一定的时间。而下面右边的图形图标则一目了然，不需要思考就能瞬间获取信息，这就是图形在信息传播中的优势。

前方左转
是女厕所
前方右转
是男厕所

❌ 较差

◎ 优秀

当我们在合理饮食的时候，喝饮料之前想要了解热量会不会太高，在营养成分表中很快就能找到相关的几项数据。可是如果将营养成分表换成一段文字，那么我们找

到热量数据的效率就会大大降低，这就是图表的作用。（以下信息和图表可能与现实数据有差异，仅用于辅助读者理解信息转化图表的方式。）

💡 **划重点**

在设计中，有时只靠文字是无法达到快速传播信息的目的。因此，恰当地使用图形和图表是非常必要的。

Nutritional Composition
营养成分

每 29 克饮料里包含 543 千焦的能量，营养素参考值为 6%；包含 1.4 克的蛋白质，营养素参考值为 2%；包含 4.1 克脂肪，营养素参考值为 7%；包含反式脂肪 0 克；包含碳水化合物 21.6 克，营养素参考值为 7%；包含钠 106 毫克，营养素参考值为 5%。

❌ 较差

营养成分表 Nutritional composition table

项目 Project	每份（29克）	营养素值 %
能量 Energy	543 千焦	6%
蛋白质 Protein	1.4 克	2%
脂肪 Fats	4.1 克	7%
反式脂肪 Trans fats	0 克	
碳水化合物 Carbohydrate	21.6 克	7%
钠 Sodium	106 毫克	5%

◎ 优秀

图表的种类繁多，前面我们提到的营养成分表属于"文字表格"，它在图表中属于最基本的类型。除此之外，针对不同的数据和信息，以及不同的呈现目的，我们还会制作各种不同形式的图表。其中大多数图表都会加入图形元素，以达到信息展示更加直观的目的，下面列举一些常用的图表形式。

文字表格

文字表格可以避免大量重复的文字，让数据之间的从属关系与对应关系清晰地呈现出来。

	2017	2018	2019
第一季度	102	134	143
第二季度	142	154	177
第三季度	123	138	156
第四季度	82	101	120

柱状图

柱状图也叫直方图、条形图等，它可以直观地通过矩形柱的高低表现出数据之间的差异。

折线图

折线图侧重于展示数据的变化趋势，我们可以通过折线的走势来判断数据的上升和下降。

流程图

流程图是一种用图形表示工作过程的图表，能够直观、清晰地展示每一步需要做什么。

咖啡树种植 → 咖啡果加工 → 咖啡豆烘干 → 咖啡豆包装 → 制成咖啡饮品

在平面设计作品当中，通过视觉语言将信息内容图表化的设计手法，不仅能够降低读者的理解成本和减少阅读压力，更是促进信息传达的有效工具。通过图形化的梳理，让数据之间的比较、趋势、逻辑结构和统计等需求，变得一目了然。

使用图表的优势具体有哪些呢？ (思考一下，见第 37 页)

如何设计一个有趣易懂的图表呢？通常我们拿到的都是一堆没有经过整理的数据。首先梳理好信息，为每一项数据选择适合的图表，然后统一把图表置入版面中，并根据情况添加一定的补充说明，让人易于理解，最后就是增强视觉表现，让图表变得更有冲击力，更形象生动。（以下信息和图表可能与现实数据有差异，仅用于辅助读者理解信息转化图表的方式。）

咖啡的烘焙：30% 浅度烘焙，花果香气熟苹果，35% 中度烘焙，木制香料抹茶味，80% 深度烘焙，可可果味奶油香，95% 超深度烘焙，烟熏焦糖甜味。

30%
浅度烘焙
花果香气熟苹果

35%
中度烘焙
木制香料抹茶味

80%
深度烘焙
可可果味奶油香

95%
超深度烘焙
烟熏焦糖甜味

咖啡消费数据：1. 抹茶星冰乐；2. 摩卡星冰乐；3. 星冰乐；4. 香草拿铁；5. 摩卡；6. 焦糖玛奇朵；7. 拿铁；8. 热巧克力；9. 提拉米苏；10. 卡布奇诺；11. 美式咖啡。

各地区咖啡的价格差异。欧洲：美元 1.21，人民币 08.22；中东：美元 3.17，人民币 21.55；中亚：美元 0.46，人民币 03.13；北美：美元 3.91，人民币 21.07；亚洲：美元 1.49，人民币 10.13。

地区		美元	人民币
欧洲	Europe	$1.21	￥08.22
中东	Middle East	$3.17	￥21.55
中亚	Central Asia	$0.46	￥03.13
北美	North America	$3.91	￥21.07
亚洲	Asia	$1.49	￥10.13

主流咖啡线下门店数量：卡西卡 5000 家，麦当当 4507 家，星巴星 4292 家，瑞希 3500 家，肯福斯 505 家。

最受欢迎的咖啡产品：1. 维也纳咖啡；2. 爱尔兰咖啡；3. 布雷卫；4. 摩卡；5. 焦糖玛奇朵；6. 白咖啡。

三大咖啡品种的咖啡因含量：罗布斯塔种咖啡约占世界总产量的 30%，口味浓郁，几乎没有酸味，咖啡因含量 3.2%，较高。利比里卡种咖啡主调为坚果，具有黑巧克力的厚重感和烟熏的香气，咖啡因含量 1.23%，较低。阿拉比卡种咖啡约占世界总产量的 70%，口味清香，有一定酸味，咖啡因含量 0.9% ~ 1.2%，最低。

不同收入人群人均咖啡量占比：5000 元以下的 40%，5001~15000 元的 65%，15001~30000 元的 72%，30001~50000 元的 80%，50001 元以上的 86%。

人们渴望咖啡因是因为它含有黄嘌呤，而且只要很少的量就可以渗入身体且富含氮元素。Zn、F、Cu、Mg、I、Na、Fe 可化合出 N。

中国咖啡行业消费分布：一线城市 37%，二线城市 30%，三线城市 25%，四线城市 8%。

咖啡的加工过程：1. 在庄园种植咖啡树；2. 将咖啡果加工成咖啡生豆；3. 咖啡豆烘干脱水深加工；4. 用机器对咖啡豆进行包装；5. 制作成各种咖啡饮品。

图表在提升传达效率方面主要有以下优势：

简化 快速 吸引
信息 传达 注意

突出 直观
重点 对比

吸 收 测 验

编排版面时，为什么要
进行信息可视化？

☐ A 信息展现更直观

☐ B 为了版面更美观

答案见附录

 网格搭建

创建一个相对通用的网格系统，以咖啡壶为主体去编排版面，将文字和图表摆放在周围的负空间。

 版面规划

根据实际内容来规划版面，按组进行分类，用线框的形式大致规划好每组内容放置的空间。

 可视化图表

将之前梳理好的可视化图表和其余添加的文字内容，按规划好的空间编排在海报的负空间中。

优化细节

调整版面细节，根据文字和图表内容添加有趣的元素和装饰，让版面更饱满丰富。

总结

我们知道，设计的目的之一是更好、更高效地传达信息，让目标受众对我们做的设计感兴趣，并且尽可能地从中获取有效信息。图表与图形就是非常有效的手段。因此我们在做设计的过程中，如果遇到了大量的信息或数据需要展示，应该考虑用图形和图表来进行视觉化表达。

第 08 讲　**字体的专业术语**

日常生活中，我们到处都能看到文字的身影，如书本上、产品包装上、聊天对话框中……文字作为信息传播的载体是无可替代的存在，作为设计师我们需要从哪些角度了解它呢？

中文字体的专业术语

#1
中文 - 字身框与字面框

汉字作为方块字，每个字都占有固定大小的区域，这个区域我们称之为"字身"，它的外框叫"字身框"。然而，汉字字形本身所涵盖的区域比字身要小一圈，这个区域称为"字面"，它的外框叫"字面框"。设计一款字体需要有一个统一的字面，才能保证设计出来的字体在视觉上大小统一。

📚 **知识点**

源于铅字印刷时代，字面是指铅字字模顶部刻有字形的部分，而字身就是除顶部字形以外的部分。虽然现在大多数的印刷与排版已经不使用铅字了，但是字身与字面的概念仍然存在。

字身框　　　　字面框

#2
中文 - 原始字距

当两个汉字的字身框紧贴时，它们的字面框之间还有一定的距离，这就是原始字距，也就是设计软件中字距为 0 时的状态，是两个汉字之间自然存在的距离。

原始字距

#3
中文 - 重心

重心是指汉字在字面框里的视觉平衡焦点，对于同一套字库字体，重心一般都在同一水平线上。在字体设计中，将重心设定得比中心线高一些，更符合视觉规律。

重心

中宫原指书法中"九宫格"中间的一格,在字体设计中,延伸为重心周围的一个区域,常被用来分析汉字的间架结构。如果一款字体在设计时,笔画倾向于向重心靠拢,那么它中宫部分的笔画就会比较密集,我们称之为"中宫收紧";相反,如果笔画向外扩张,则中宫部分的笔画就会比较松散,我们称之为"中宫放松"。

中宫

| 黑体 | 汉仪旗黑 | 方正兰亭黑 | 微软雅黑 |

中宫收紧 ← → 中宫放松

中宫收紧的字体更符合传统书法的审美,因此中宫收紧的字体更偏传统,如楷体和仿宋。

中宫放松的字体则会更偏现代,如黑体。不过即便同为黑体,不同的字库之间也会有中宫偏向于收紧或放松的不同,自然在字体气质上也会表现出偏传统或偏现代的差别。

吸 收 测 验

一个字的中宫越大,字面就会越大吗?

☐ A 正确

☐ B 错误

答案见附录

笔画之间和笔画外围的负空间统称为字白,其中笔画之间未封闭的负空间称为字谷,而被笔画包围的封闭空间称为字腔。与西文中字怀的概念类似,主要指文字的负空间部分。

字白

字腔

字形指的是单个文字的写法和结构造型。例如,"术"和"语"就是两个不同的字形,简体的"语"和繁体的"語"由于写法不同,因此也是两个不同的字形。

与中文的方块字不同，西文的基本单位是
不等宽的字母，构成字母的笔画包含大量
曲线，并且西文需要将字母组合成单词来

表达含义。下面从字母和单词两个角度来
介绍一下西文字体的专业术语。

#1
西文 - 字干

字母的主干笔画，通常指垂直的部分。

#2
西文 - 字碗

字母中半圆形的曲线笔画，如大写字母 C、O 或小写字母 b 中的
曲线部分。

#3
西文 - 字怀

字母所包含的内部空间，无论是否封闭都可以被称为字怀。

⊘ 划重点

基线和大写线是虚拟的
基准线，个别字母可能
会突破限制。

例如，字母 O 或 V 的底
部会超出基线一些，目
的是让字母之间达到视
觉上的底端对齐。

#4
西文 - 基线

与大写字母底端平齐的一条参考线就是基线，一般所有字库的字
体都会设置基线，以便不同字体之间排列时有所参照。

⚠️ 划重点

为保证大写字母在视觉上高度统一，字母 O、A 等的顶端会稍微超出大写线。

OEA

在大多数衬线体中，升部线会略高于大写线，而在有些无衬线体中，升部线也可能与大写线重合。

Ehx
Ehx

#5
西文 - 大写线与大写字高

与大写字母顶端平齐的一条参考线称为大写线。大写线与基线之间的高度差叫作大写字高。

大写线 · HOExhp · 大写字高

#6
西文 - X 字高线

与大写字高相对应，以没有上下延展的小写字母 x 为基准，在其顶端画一条线，这条线与基线之间的高度差叫作 x 字高。

X 字高线 · HOExhp · X 字高

#7
西文 - 升部与升部线

b、h、k 等小写字母高于小写字母 x，我们把超过 x 字高向上延伸的部分称为升部。与升部顶端平齐的线叫作升部线。

升部线 · HOExhp

#8
西文 - 降部与降部线

像小写字母 g、j、p、q、y 这样从基线向下延伸的部分叫作降部，与降部底端平齐的线叫作降部线。

HOExhp · 降部线

总结

从字体设计的角度来讲，关于中西文字体的专业术语还有很多，本讲所分享的只是其中最常用的部分。即便我们不从事字体设计工作，这部分字体知识对日常设计中挑选字体及编排文字都会有所帮助。

第 09 讲　**字体、字形、字体家族**

字体编排对于设计师来说非常重要，学习字体、字形和字体家族这些知识点是进行字体编排的第一步，虽然有些枯燥，但这是作为设计师必须攻克的。

许多设计师在挑选字体的时候可能并不了解字库列表里英文简称的含义，所以会面临效率低下的问题，其实选字体并不难，是有规律和方法的，这种方法需要我们知道字体名称前后缀的意思。

打开字体列表，你会发现很多字体名称都带有相似的后缀或简称，它们是什么意思？同样一款字，也会有不同的后缀，这又意味着什么呢？

方正报宋 _GBK

Adobe 宋体 Std L

方正特雅宋 _GBK

方正黑体 _GBK

仿宋 _GB2312

俪黑 Pro

方正兰亭圆繁体 _ 中

Adobe 楷体 Std R

阿里巴巴普惠体

Garamond 3 LT Std

Adobe Garamond LT

ITC Garamond Std

ITC New Baskerville BT

Baskerville MT Std

Baskerville Old Face

DIN Next LT Pro

FF DIN Round Pro

Asiyah Script

小技巧

由于字体厂商不同，因此不同字体的命名规则也不同。大部分情况下，字体厂商的缩写都会被安排在字体名称的前面，或是整段名称的最后。

这其实没那么难，跟着我一起解析一下它们吧！

Adobe	楷体	Std	R
Adobe Systems Incorporated 奥多比公司	楷体 字体名称	Standard 支持基础字符集	Regular 标准粗细

方正	兰亭	圆	繁体	中
方正 方正字库公司	兰亭 字体名称	圆体 字形	仅支持 繁体字形	中等粗细 字重

前面展示的是汉字字库，我们多少能从简称中猜到一些含义，那换成西文字库呢？

西文字库的字体名称其实和中文字库类似，那接下来咱们再来看几组西文字库的解析。

ITC
International
Typeface Corporation
国际字体公司

Garamond
Garamond
字体名称

Std
Standard
支持基础字符集

Baskerville
Baskerville
字体名称

MT
Monotype
蒙纳字体公司

Std
Standard
支持基础字符集

DIN
DIN
字体名称

Next
Next
新一版

LT
Linotype
莱诺字体公司

Pro
Professional
更专业的版本

字体名称中前后缀的单词就像是一块块拼图，我们只要先弄懂每一块拼图的意思，再将它们拼凑在一起，就能理解整个字体名称的意思。对于字体名称中的每个单词，我们并不需要死记硬背，只需要有一个大致的了解，这样在选择字体的时候更方便、效率更高，更能准确地找到自己想用的字体。

Std Standard 的缩写，表示字体支持基础字符集	**Poster** 海报字体，不适合长篇幅内文的排版	**Unicode** 统一码	**Open Face** 描边字体
Pro Professional 的缩写，有较多的字符数量	**Titling** 针对大尺寸场景设计，适用于标题字体	**LT** Linotype，莱诺字体公司的缩写	**Rounded** 圆体
GB2312 简体中文编码，6763 字	**Small Caps** 或 Small Capital，小型大写字母	**MT** Monotype，蒙纳字体公司的缩写	**Slab** 粗衬线体
GBK 简体大字符集，支持简体和繁体，21886 字	**Ornaments** 装饰性图形	**MS** Microsoft，微软字体公司的缩写	**Shadow** 带有投影的字体
BIG5（B5） 繁体大五码，13060 字	**Script** 手写风格的字体	**FF** FontFont 字体公司的缩写	**Old Face** 老式风格字体

字重、字宽和倾斜度

当我们选择好一款字体之后，经常能发现字体旁边还有一个列表可以选择，这个列表里面就是字体家族。字体家族指的是同一款字体中不同字形的合集，通常包含不同的字重，有些丰富的字体家族还会包含不同的字宽和倾斜度等。

> 字体的样式通常是指字体家族，也就是一组带有相同造型基因，但外观各不相同的字体。通常变化的维度有粗细、宽窄、是否倾斜或特殊效果等形态。

设置字体系列 ∨		设置字体样式 ∨

Ultra Light	极细体
Thin	超细体
Light	细体
Roman	中细体
Regular	常规体
Medium	中粗体
Bold	粗体
Heavy	超粗体
Black	极粗体

Condensed	窄体
Extended	宽体

Oblique	（伪）斜体
Italic	意大利斜体
Outline	空心体

	X4	X3	X2	X1	0	Y1	Y2	Y3	Y4
永	35W	35W	35W	35W	35S	35W	35W	35W	35W
永	45W	45W	45W	45W	45S	45W	45W	45W	45W
永	55W	55W	55W	55W	55S	55W	55W	55W	55W
永	65W	65W	65W	65W	65S	65W	65W	65W	65W
永	75W	75W	75W	75W	75W	75W	75W	75W	75W
永	85W	85W	85W	85W	85S	85W	85W	85W	85W
永	95W	95W	95W	95W	95W	95W	95W	95W	95W

方正纤雅宋
方正博雅宋
方正标雅宋
方正准雅宋
方正中雅宋
方正中粗雅宋
方正粗雅宋
方正大雅宋
方正特雅宋

大部分中文字体虽然没有斜体形式，但其字体家族的变化也是非常丰富的。在字体样式的命名上，汉字与西文存在一定差异，左侧的"汉仪旗黑"和下面的"方正雅宋"两个系列是比较典型的样式。汉仪旗黑的命名方式选择了更理性的编号，而方正雅宋则更具人文气息。它们代表了不同的家族风格，每种粗细字形都单独封装成一款字体。

方正粗雅宋长
方正粗雅宋扁

字重是指字体笔画的粗细。窄体和宽体是由正体经过纵向和横向拉伸后形成的字体,但它们并不是单纯地机械拉伸而成的,而是在拉伸后重新设计的,使文字宽度变化的同时保证字体的美观度不受影响。斜体是指将正常的字体经过倾斜处理之后获得的新字体。在文字选择列表中,像宽窄

这类标注,通常会出现在字体名称和厂商名之后,再就是字重以及相应字重是否带有斜体的后缀。例如"Helvetica LT Std Light Condensed Oblique"就体现了海维提卡字体、莱诺字体公司、基础字符集中的细字重窄体,并且附带斜体样式。

		Oblique	Oblique
Thin	*Helvetica*	*Helvetica*	*Helvetica*
Light	*Helvetica*	*Helvetica*	*Helvetica*
Roman	*Helvetica*	*Helvetica*	*Helvetica*
Regular	*Helvetica*	*Helvetica*	*Helvetica*
Medium	*Helvetica*	*Helvetica*	*Helvetica*
Bold	*Helvetica*	*Helvetica*	*Helvetica*
Heavy	*Helvetica*	*Helvetica*	*Helvetica*
Black	*Helvetica*	*Helvetica*	*Helvetica*
	Oblique	Extended	Condensed

斜体分为两种:(伪)斜体(也称为机械斜体)和意大利斜体。(伪)斜体是指将正体倾斜变形后的字体;而意大利斜体原本指的是在意大利使用的一种手写书体,

类似汉字书法中的行书。由于(伪)斜体缺少艺术感,所以越来越多的字体会将(伪)斜体重新设计,成为带有手写感的斜体,即意大利斜体。

Garamond Italic
衬线意大利斜体

Avenir Italic (Oblique)
无衬线(伪)斜体

Univers Oblique
无衬线(伪)斜体

字号的衡量单位

我们在设计中通常使用"点"来衡量文字的大小。点的英文是 point,在设计软件中通常以缩写 pt 的形式出现。在早期的设计发展进程中,点的大小在不同国家和

地区存在差异,后来 Adobe 公司在设计软件中对点的大小进行了统一,将 1 点定为 1/72 英寸,约等于 0.3528 毫米。

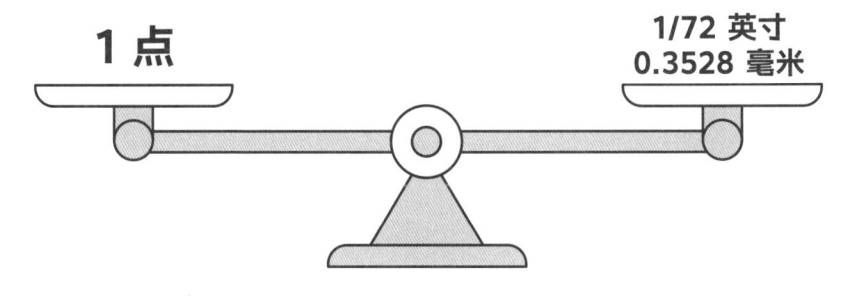

1 点

1/72 英寸
0.3528 毫米

在一个版面中，通常会存在多种不同的文字信息。由于信息重要程度不同，因此我们需要将它们分成不同的层级。最简单直接的方式就是利用字号对比进行区分。在进行字号大小对比的时候，我们可以按照一定的倍率放大或缩小字号，这样在选择字号时就会容易一些，同时也为字号对比提供了依据。

如何利用字号大小来做对比呢？

当我们不知道大小字号之间相差多少比较合适的时候，可以让字号之间形成一种比较常见的比例。

●黄金比 1:1.618　　●白银比 1:1.414
●1:1.2　　●1:1.5　　●1:2　　●1:3

1.618X	KENMORI 研森（研习设）
1:1.618	
X	研于设计·育木成森

1.414X	KENMORI 研森（研习设）
1:1.414	
X	研于设计·育木成森

2X	KENMORI 研森（研习设）
1:2	
X	研 于 设 计 · 育 木 成 森

当我们做字号的大小对比时常常出现一个问题：被放大的文字笔画也会相应变粗，这会使大字号文字与小字号文字的笔画粗细度不一致，放在一起会有不和谐的感觉。

这时我们需要重新调整字重，可以将小字号的字重加粗，或者将大字号的字重减轻，这样视觉效果会比较匀称。

我们知道了带有 Poster 和 Titling 后缀的西文字体是专为标题而设计的。在中文里也有不少专门为标题这种大字号场景设计的字体,我们称之为"用来看的字体"。因为这些字体的变化性强,图形感强烈,所以更能吸引人们的注意力,通常用于海报的标题。与之对应的是"用来读的字体",外形比较中规中矩,没有过多的修饰,但是可识别性很强,即使是小字号也能轻松阅读,所以多用于正文。

看的字

读的字

金寡妇贪利权受辱

他母亲胡氏听见他咕咕哝哝的说,因问道:"你又要争什么闲气? 好容易我望你姑妈说了,你姑妈千方百计的才向他们西府里的琏二奶奶跟前说了,你才得了这个念书的地方。若不是仗着人家,咱们家里还有力量请的起先生? 况且人家学里,茶也是现成的,饭也是现成的。你这二年在那里念书,家里也省好大的嚼用呢。省出来的,你又爱穿件鲜明衣服。再者,不是因你在那里念书,你就认得什么薛大爷了? 那薛大爷一年不给不给,这二年也帮了咱们有七八十两银子。你如今要闹出了这个学房,再要找这么个地方,我告诉你说罢,比登天还难呢! ……"

⊗ **较差**

吸 收 测 验

如果单独放大大字号文字,那么小字号文字不需要调整字重。

☐ **A 正确**

☐ **B 错误**

答案见附录

金寡妇贪利权受辱

他母亲胡氏听见他咕咕哝哝的说,因问道:"你又要争什么闲气? 好容易我望你姑妈说了,你姑妈千方百计的才向他们西府里的琏二奶奶跟前说了,你才得了这个念书的地方。若不是仗着人家,咱们家里还有力量请的起先生? 况且人家学里,茶也是现成的,饭也是现成的。你这二年在那里念书,家里也省好大的嚼用呢。省出来的,你又爱穿件鲜明衣服。再者,不是因你在那里念书,你就认得什么薛大爷了? 那薛大爷一年不给不给,这二年也帮了咱们有七八十两银子。你如今要闹出了这个学房,再要找这么个地方,我告诉你说罢,比登天还难呢! ……"

◎ **优秀**

总结

文字的编排看似简单,实则细节非常多,不同类型的字体都有其适合的应用场景。在文字编排前,需要考虑如何有针对性地选择字体,选择什么字重、字号,用宽体还是窄体,字体是否需要倾斜,以及不同文字之间的字号比例。以上种种因素都十分值得考究。只有处理好这些,才能提升文字编排的品质。

字体是设计师非常重要的一把武器，武器挑对了，设计起来才能得心应手。不过市面上的字体五花八门，单纯从个人喜好出发去挑选很容易出错，本讲就带领大家一起认识和总结这些字体。

中文的常用类型

汉字是世界上最古老的文字之一，距今已有 6000 多年的历史，拥有浓厚的文化积淀。从平面设计的角度来看，综合考量年代、气质及应用场景等因素，可以将汉字大致分为 7 种类型，以便我们在挑选字体时参考。

字体还要分类型？我都是按照自己的喜好挑选一些特别的字体来用，我觉得这样更有"设计感"。

单纯凭借个人喜好来选择字体是不专业的哦。

如果完全不了解字体的年代背景或笔画特征，仅凭喜好选字，可能会导致字体气质与项目气质不符，甚至选到质量差的字体，这些都会为设计减分。

⚠ 划重点

汉字根据其产生的年代背景及笔画特征的不同，会表现出不同的气质。为了在设计中选出符合项目气质的字体，需要对汉字的种类有所了解。

#1 宋体

宋体最初是一种在木板上雕刻出来的字体，由楷书演变而来，起源于唐朝和宋朝的雕版印刷工艺，最终完善于明朝，所以宋体也被称为明朝体。因为宋体是基于印刷产生的，所以直到今天，在汉字领域，宋体仍然是最适合编排书籍等阅读型文本的字体之一。宋体的基本笔画特征是横细竖粗，笔画末端及转角处有装饰线。如果对宋体的笔画特征做更加细致的划分，还可以分为传统型、现代型和中间型。

传统型宋体
笔画由柔和的曲线构成，有一定的手写感，中宫收紧且字腔比较小，字体结构比较紧凑。

现代型宋体
笔画由几何形线条构成，中宫外放且字腔比较大，在小字号的情况下识别度更佳。

中间型宋体
柔和的笔画线条保留了一定的手工感，又有较大的中宫和字腔，同时保证了识别度。

#2 黑体

黑体在中文领域的历史并不长，最初是为了印刷醒目的标题而仿照西文中无衬线体的笔画特征制作而成的。黑体的笔画粗细在视觉上均匀一致，几乎没任何的装饰，识别度非常高。因此，黑体与宋体一样也是适合书籍排版的字体。按照骨架和笔画特征，黑体也可以细分为传统型、现代型和中间型。

传统型黑体
笔画末端有轻微向外扩张的趋势，称为喇叭口。中宫和字腔偏小，笔画紧凑，具有古典气质。

现代型黑体
笔画由纯粹的几何形线条构成，十分简洁且具有现代感，中宫和字腔偏大，识别度非常高。

中间型黑体
笔画末端带有轻微的装饰，中宫和字腔偏大，识别度高，兼具前两类字体的气质。

#3 圆体

圆体在结构骨架上与黑体基本一致，只是将笔画末端及转角处处理成圆角，使字体具有柔软可爱的气质。因此，圆体在设计中更适合应用在儿童或食品等需要体现安全无害特质的领域。

圆体字形示例
不同字体厂商提供的圆体字形会在保证圆体样式不变的基础上，根据用途或差异化目的，在间架结构上做出一定的优化或调整。

#4 楷体

楷书是一种用毛笔或钢笔等写出来的书写体，电子化之后成为楷体。楷体结构端正，是典型的传统型字体，适用于需要表现传统文化气质的领域。

用于阅读与用于展示的楷体示例
上面左图所示的用于阅读的楷体笔画标准、结构严谨，且笔画无任何装饰结构，是可以用于编排阅读型文本的排版字体之一，也是学习汉字时的标准字体。上面右图所示的用于展示的楷体在笔画粗细及装饰细节上都与标准的楷体有较大的差异，风格也更加强烈。因此，这种楷体不能用于编排内文，只适用于海报标题等需要放大使用的场景。

#5 中文书法体

书法体是指历史上的手写体，根据汉字书写的发展过程可以分为篆书、隶书、草书、楷书、行书。楷书和行书仍然是目前通用的手写体。其中楷书可以用于编排阅读型文本，其余四种因为字形结构与现代汉字相去甚远或识别度低等，在设计中仅会利用其图形属性来营造传统文化的氛围。

篆书
源于甲骨文，可以划分为大篆和小篆。篆书字形偏细长，笔画横平竖直，转折处圆角弧度比较大，笔画粗细均匀一致。

隶书
由于毛笔的诞生和普及，汉字由篆书演化成隶书，具有点、线、曲折、撇、捺等造型效果，使书写上有了更多的变化。

草书
源于隶书，为提升书写速度而极度简化笔画，识别度极低。草书笔画自由流动且富有韵律，书法艺术效果极强。

行书
由楷书的字形结构和草书的书写方式结合而来，在保证了一定的识别度的前提下，笔画之间轻微相连能够提升书写速度。

#6 中文手写体

这里特指现代人的手写体，大多是用钢笔、马克笔等硬笔书写而成的。造型上并不追求传统书法的美感，不同人或不同工具书写出来的手写体风格和造型会有很大差异。多用于营造轻松、亲切的氛围。

手写体字形示例
手写体通常由真实的书法字转化而来，因此不同的人所写出的文字本身会存在很大差别。另外，书写工具的不同也会对文字造型产生影响。

#7 中文美术字

从广义上来说，经过加工、美化和装饰的文字都可以称为美术字。而我们这里所讲的美术字则特指我国 20 世纪上半叶所使用的手绘汉字，被学者称为"现代美术字"，具有强烈的时代特征，适合传达复古气质。

美术字形示例
美术字的界定相对模糊，是区别于大面积正文的标题类字体，以辨识度或醒目度作为标准设计。字数有多有少，甚至有专为某个项目量身定制的情况。

拉丁字母又称罗马字母，是世界三大字母体系之一，也是大部分西方国家和地区使用的文字体系。像我们常见的英语、法语、俄语、德语等都采用了拉丁字母作为书写语言的符号。接下来要介绍的西文字体，便是以拉丁字母和阿拉伯数字为主的常用字体类型。

#1
衬线体

古罗马人使用的拉丁字母，又被称为罗马体（Roman Typeface）。最初，衬线体由刀具雕刻于石碑或用平头笔书写而成，所以具有横细竖粗、弧线笔画粗细渐变的特点，特别是笔画末端带有起笔和收笔的衬线装饰。根据笔画特征的不同，衬线体可以细分为以下三类。

老式衬线体

由平头笔书写而成，具有明显的书写痕迹。为了书写过程流畅，字母 O 的字轴有一定的倾斜角度，字母之间的宽度比例差距比较大。

过渡型衬线体

衬线带有弧度，但曲线的走向偏几何化，不具有明显的书写感。字母 O 的倾斜角度变小，向垂直方向靠拢，字母之间的宽度比例比较均衡。

现代衬线体

衬线与字干之间的衔接成 90 度直角，没有圆弧过渡，呈现完全的几何感。字母 O 的倾斜角度消失，不具有手写的痕迹。字母之间的宽度比例均衡。

根据衬线粗细的不同，衬线体还可以分为发丝衬线体和板状衬线体，板状衬线体也可以叫作粗衬线体。

发丝衬线体

衬线与横画极细，笔画对比强烈，属于现代衬线体中具有纤细优雅风格的字体，适合用于时尚或偏向女性气质的主题。

板状衬线体

衬线粗壮且笔画粗细变化极弱或没有粗细变化，是无衬线体的前身，适合用于偏复古的潮流主题。

🔔 划重点

西文中不同衬线体产生的年代跨度很大，衬线形态上的差异非常明显。因此，它们会表现出不同的字体气质，使用时要格外注意。

#2
无衬线体

无衬线体受到了第一次工业革命的影响。第一次工业革命期间生产效率提高，商品的宣传需求迅速爆发。由于无衬线体取消了笔画粗细变化和衬线，因此雕刻难度大大降低，更能适应快节奏的工业生产。无衬线体的笔画由几何线条构成，粗细均匀一致，具备良好的识别度和视觉冲击力。与衬线体相比，无衬线体是更具现代气质的字体。

ANg1

古典无衬线体

最早被设计出来的无衬线体，由于笔画十分强劲有力，最初被用作标题来增强视觉冲击力。作为无衬线体，小写字母 g 通常为双层结构，数字 1 底部也保留了衬线。

ANaij

现代无衬线体

造型更加简练，笔画切口的角度统一为水平或垂直，字母 i 和 j 上面的点也统一采用方形点。现代无衬线体给人的感觉是理性、冷静，具有很强的秩序感。

NCOgb

几何无衬线体

笔画和骨架都接近几何线条，顶角和底角十分锋利，像字母 C、O 等带有字碗结构的部分都会处理成近似圆形的形状，字母之间的宽度比例差别非常大。

Dtiyes

人文无衬线体

笔画线条柔和流畅，e 和 s 等字母的收尾是半包围结构，开口更大，y 和 g 的收笔也更加随意。与现代无衬线体相比，笔画少了几分严肃，多了几分明快轻巧。

除了以上分类，还有一种无衬线体虽然没有衬线，但保留了一部分衬线体的特征，这种无衬线体的笔画具有明显的粗细变化，线条柔顺优雅，是无衬线体中具有典型女性气质的字体，也可以将其认为是一种特殊的人文无衬线体。

ANCOogtaj

ANCOogtaj

#3 西文书法体

西文书法体是指 17 世纪末模仿典雅手写体而产生的铜版手写体及 1850 年流行的斯宾塞书法体。书法体的笔画十分流畅，字母之间带有连笔，大写字母及小写字母的升部与降部极其舒展，常伴有繁复的弧形装饰线条。书法体适合传达典雅精致的气质。

字母的升部与降部极其舒展，X 字高偏小。

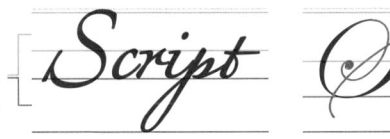

字母常伴有繁复的弧形装饰线。

#4 西文手写体

西文手写体是指用各种书写工具书写出来的文字，风格强烈且差异较大，根据书写工具的不同，手写体常带有不同的笔触或飞白效果。适合营造情绪饱满或视觉冲击力强的氛围。

#5 西文美术字

西文美术字是指经过加工、修饰和美化的字体。通常会在字形上做比较大的变化或在笔画上添加夸张的装饰，甚至添加一些立体或浮雕效果。

总结

认识字体是学会使用字体的基础，本讲从分类的角度，介绍了日常设计中常用的各种中西文字体。只有了解了这些字体造型产生的缘由及它们适合传达的气质，才能在应用时做到有据可依、游刃有余。

中文和西文在字体结构和笔画特征上都存在巨大的差异。但在日常设计中，又无法避免中西文搭配使用的情况，本讲我们就来讲解中西文搭配使用时有哪些注意事项。

为什么要做中西文搭配

上一讲中我们了解到中文和西文根据笔画特征的不同，各自都能够细分出许多不同类型的字体。它们的造型和气质各不相同，如果不加甄别随意搭配，一定会导致混乱或冲突。更何况中西文在字形结构上本就存在以下三点差异，因此我们在做字体搭配时要尽量寻找笔画特征相似的字体，这样才会和谐。

宽度不同

汉字是方块字，在等宽、等高的框内设计，而西文每个字母都不等宽，例如字母 W 比较宽，而字母 I 则非常窄。

疏密不同

汉字的笔画数差异非常大，因此中文会出现疏密的韵律变化，而英文字母排列在一起时疏密相对均匀一致。

笔画特征不同

中文没有严格意义上的圆形笔画，只有稍微弯曲的撇、捺、弯钩等，而在英文中，超过一半的字母都是由圆形笔画构成的。

我平时使用的中文字体都自带西文字符，为什么不能直接用呢？它们之间不就是搭配好的吗？

不一定，中文字库自带的西文是否搭配恰当不能一概而论，有些中文字库由于年代久远或本身品质不高，西文设计不够专业，可能导致西文与中文不匹配。

又或者我们在具体的设计中对西文的笔画特征有更细致的需求，而原配的西文无法满足，这时，单独挑选一款西文字体与中文搭配就是更好的选择了。

中文最常用的字体大类是宋体和黑体，西文最常用的是衬线体和无衬线体。通常这四大类字体相互搭配，我们会选择用宋体搭配衬线体，黑体搭配无衬线体。因为这两对字体在笔画特征上具有一定的相似性。

笔画特征均为横笔细竖笔粗。笔画末端及转角处均有装饰线或装饰角。

笔画特征均为粗细一致，由规则的几何线条构成。笔画末端及转角处没有过多装饰元素。

宋体和衬线体还能细分出许多类型，它们之间可以随意搭配吗？

随意搭配当然不行，如果想让它们搭配起来更和谐，需要更细致的对比，挑选细节方面更相似的字体。

那么具体要如何对比细节呢？怎样才算相似？

从字形结构和笔画特征这两个角度来对比，我们可以分别对比两个方面，即中宫与装饰元素。

中宫与 X 字高的匹配

中文中宫的内缩和外放，与西文 X 字高的高低都能调整字体的视觉张力，也就是字体看上去的大小。在搭配字体时，可以参考这一点去匹配中西文字体，让两者在视觉上保持一致。

装饰元素的匹配

以这组字体为例，宋体笔画末端的装饰曲线柔和，保留了一定的手写感；而这款衬线体的衬线也是由柔和的曲线构成的，没有锋利的几何尖角，因此，这两款字体的气质就比较相似。

#1
宋体 配衬线体

通过前面的分析，宋体与衬线体的搭配原则可以大致总结为传统型宋体搭配复古衬线体，中间型宋体搭配过渡型衬线体，现代型宋体搭配现代衬线体。

中文宋体 · 西文衬线体

| 传统型 — 复古 |
| 中间型 — 过渡型 |
| 现代型 — 现代 |

吸 收 测 验

在中西文混排时，黑体和衬线体，宋体和无衬线体，也能搭配吗？

☐ **A** 可以

☐ **B** 不可以

答案见附录

#2
黑体配 无衬线体

黑体与无衬线体的搭配原则可以大致总结为传统型黑体搭配复古无衬线体，中间型黑体搭配人文无衬线体，现代型黑体则搭配现代无衬线体、几何无衬线体或人文无衬线体。

中文黑体 · 西文无衬线体

| 传统型 — 复古 |
| 中间型 — 人文 |
| 现代型 — 现代 |
| 几何 |

优秀的 字体搭配

前面总结的搭配原则只是作为字体搭配时的参考，并非一成不变的铁律。在具体选择字体时，我们仍然要观察字体结构和笔画特征，只要搭配起来能够达到和谐统一的效果就可以。下面推荐几组优秀的中西文字体搭配。

复古衬线体
+
传统型宋体

Garamond Premier Pro

方正 FW 筑紫明朝

Kenmori 研森（研习设）

过渡型衬线体
+
中间型宋体

Baskerville

华康宋体

Kenmori 研森（研习设）

现代衬线体 + 现代型宋体	Bodoni	源樣明朝
	Kenmori研森(研习设)	
人文无衬线体 + 中间型黑体	Gill Sans	盈黑
	Kenmori研森 (研习设)	
现代无衬线体 + 现代型黑体	Helvetica Now Display	思源黑体 CN
	Kenmori研森(研习设)	
几何无衬线体 + 现代型黑体	ITC Avant Garde	OPPOSans
	Kenmori研森(研习设)	

字体混搭的案例实操

中西文搭配并不一定需要始终追求字形相近，有时黑体和衬线体、宋体和无衬线体的搭配能够形成对比，让搭配效果更具变化性，可以称为字体混搭，我们甚至还可以将更多类型的字体混搭在一起。字体混搭没有明确可依据的标准，因此，只有当我们对字体之间的差异足够敏感，并且有了丰富的经验后，才能灵活运用。

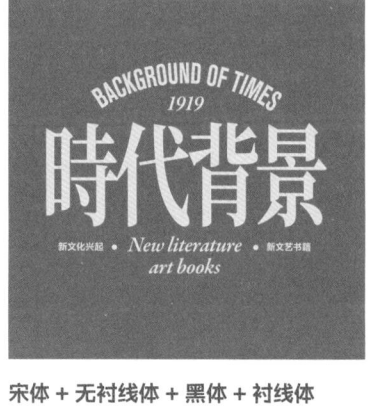

宋体 + 无衬线体 + 黑体 + 衬线体

楷体 + 圆体 + 黑体 + 无衬线体

总结

值得注意的是，前面所总结的结论和推荐的搭配方式并不是固定搭配，它们只是运用某种原则做的一些尝试，只要方法得当，每个人都可以在众多字体之间尝试搭配，找到合适的组合。而选对字体、搭配好字体是做出优秀设计的前提和重中之重。

第 12 讲　构成色彩的基本要素

我们生活在一个充满色彩的世界中，但你真的了解色彩是怎么构成的吗？当你想到一种颜色时，你能够通过各种工具将它合成出来吗？下面以设计师的视角，重新认识我们身边的色彩。

我们如何分辨色彩

我们日常所说的颜色其实是一种电磁波，这种电磁波本质上与微波炉或手机的信号都是一样的，区别只是波长不同。由于某些色彩所在的波段能够被人眼捕捉到并识别，因此这个波段的电磁波被称为可见光。人眼在日常情况下能够从可见光中分辨出几千种颜色，而其中红、绿、蓝被称为"光的三原色"，其他几千种颜色都是由光的三原色以不同的比例混合叠加而来的。

既然我们能分辨几千种颜色的光线，那光的三原色为什么是红、绿、蓝，而不是其他颜色呢？

这就要从人眼的结构来解释了，视网膜上负责感知色彩的细胞叫作视锥细胞，视锥细胞分三种，分别负责接收可见光范围内的长波、中波和短波。

当负责接收长波的视锥细胞受到刺激产生兴奋时，会向大脑传递红色信号，同理中波对应绿色、短波对应蓝色。而当多种视锥细胞同时兴奋且程度不同时，就会生成叠加后的其他颜色。

📖 知识点

通过对混色模式的理解，我们可以得知，人眼只能感知红、绿、蓝三种颜色，而其他颜色都是通过红、绿、蓝互相叠加而形成的。

我们把三种视锥细胞所对应的红、绿、蓝添加在一个圆环上，这个圆环可以称作"色相环"。在此基础上，将每两种相邻的色相混合得到新的色相，并放置在原有的两种色相之间，这样色相的数量就会翻倍增加，得到

6色相环。以此类推，不断混合叠加就会得到12色相环、24色相环、48色相环等。随着色相数量翻倍增加，相邻色相之间的差别越来越小，直至无法分辨，色相环就会融合成像彩虹一样的渐变效果了。

根据色调冷暖的不同，可以将色相环中的颜色划分成两大类，即暖色系和冷色系。暖色系普遍给人一种前进的感觉，而冷色系会给人一种后退的感觉。

前面所提到的混色都是光的混色，是一种加色模式，简单来说就是光叠加得越多就会越亮，最终会形成白光。这种色彩模式被称为RGB，以光的三原色红、绿、蓝的首字母命名。我们日常使用的屏幕就是采用这种加色模式来混色的。CMYK模式是

颜料的混色，是一种减色模式，也就是颜料叠加得越多颜色就会越暗，最终会得到黑色。CMYK中的CMY是以颜料的三原色青、品红、黄的首字母命名的；其中K代表黑，由于现实中的有色颜料无法混合出理论上的黑色，因此单独加入一种黑色。

 知识点

RGB
光的三原色通过加色模式进行两两混色，可以得到颜料的三原色。

CMYK
颜料的三原色通过减色模式进行两两混色，可以得到光的三原色。

如果在混色时引入黑、白、灰三种无彩色，就会为原本的色相引入另外两个维度：饱和度和明度。一个色相的纯色饱和度是最高的，当混入灰色时，饱和度逐渐降低，直至变为灰色；而当混入白色时，明度逐渐升高，直至变为白色。反之，当纯色中混入黑色时，明度逐渐降低，直至变为黑色。

吸 收 测 验

制作印刷稿件时一定要用 CMYK 模式吗？

☐ A 是

☐ B 不是

答案见附录

决定色彩的三个要素分别是色相、饱和度和明度，这种划分方式被称为孟赛尔色系。

其中色相决定颜色的相貌，饱和度决定颜色的鲜艳程度，而明度决定颜色的明暗。

色相 Hue

饱和度 Saturation

明度 Brightness

总结

这一讲介绍了人眼识别颜色的原理，根据这个原理衍生出了设计中最常用的 RGB 和 CMYK 两种颜色混合模式。此外，还介绍了色相、饱和度和明度这三个色彩的基本要素。掌握这些色彩的基本知识，对于接下来要讲的配色是至关重要的。

第13讲 利用色彩的性质配色

设计师的日常工作离不开配色，优秀的色彩搭配能让作品轻松成为众人关注的焦点。想要学好配色，需要从上一讲所讲的色相、饱和度和明度开始。

色彩明度与辨识度

设计的首要目的是信息的传达，如何保证文字的辨识度是我们首先需要解决的问题。而文字与背景之间的明度差异是影响辨识度的关键因素。例如下面的这组文字

采用黑色，背景色是由白到黑11个梯度的渐变，明度由高到低。我们可以看到最后三组文字由于明度差异过小，几乎无法识别，这样信息就不能顺利传达。

零	壹	贰	叁	肆	伍	陆	柒	捌		
0%	10%	20%	30%	40%	50%	60%	70%	80%	90%	100%

#1
色彩与辨识度

下面我们为背景换上一组纯色，在不同颜色的背景上叠加黑白灰三种不同明度的文字，看一下辨识度如何。其中标记红色符号的皆为辨识度不佳的组合。

#2
色彩与明度

颜色具有明度属性，不同的颜色具有不同的明度。其中黄色的明度是最高的，最接近白色，而蓝色的明度最低，最接近黑色。

高明度 ←————————————→ 低明度

根据前面总结的规律，利用色彩的明度配色时，要尽量拉开色相之间的明度差异，这样才能保证辨识度。例如，下方左图中的一组纯色，文字与背景明度过于接近，导致辨识度很低；右图同样是纯色，改变相互之间的搭配方式，辨识度明显提升。

吸收测验

红蓝搭配很刺眼，所以我们在设计时不要用红蓝搭配。

☐ A 正确

☐ B 错误

答案见附录

较差

优秀

利用色彩的明度差异来配色在生活中有许多实例，如将黑色与黄色搭配在一起作为警示色。

 色彩的色调

前面所提到的明度都指色相本身的明度差异，如果在同一个色相中添加黑白灰，使它的饱和度和明度发生变化，这种饱和度与明度的综合变化我们可以称之为色调的变化。以红色为例，加入不同比例的黑白灰就会得到不同色调的红色。

既然色调的变化可以使一个色相的明度和饱和度发生变化，那么同样是下方左边这一组辨识度低的配色，我们可以在不改变色相搭配的情况下，通过降低背景的色调，提高文字的色调，得到右边这一组辨识度更佳的配色。

较差　　　　　　　　　　　　优秀

合理地调整色调除了能够提高辨识度，还能在配色反差较大或颜色种类过多时起到调和的作用。

黄色与蓝色作为一对对比色，利用拉开色调差异的方法来调整，最终的效果就会十分和谐。

蓝色与绿色的图形文字，经过统一明度的调整，使它们在灰度上更接近，整体比较和谐。

虽然颜色很多，但经过色调统一的调整，所有色彩都保持在同一种强度上，完全不会有杂乱的感觉。

总结

平面设计中的色彩搭配原则，要在保证信息传达的基础上进行。我们从色相、明度和饱和度的角度发现了很多色彩属性之间的关联。在配色时颜色之间的对比过强或过弱都是不明智的选择，而反差适中的配色既能保证辨识度，也能使色彩之间保持和谐。

前面我们了解了色相环生成的原理，之所以制作色相环，是因为它是一个非常实用的配色工具。下面就教大家如何从色相环的排列中找到相应的配色方案。

单色相的搭配方法

单色相的配色方式通常是指利用单一色相的有彩色与无彩色搭配的配色方案。我们可以根据项目的气质，选择一种符合项目印象的颜色，利用单色填充的方法与黑白灰进行组合。

#1 色彩填充思路

为版面中的一种元素填充有彩色有三种思路：填充展示型的大字或图形、填充阅读型的文本、填充背景。

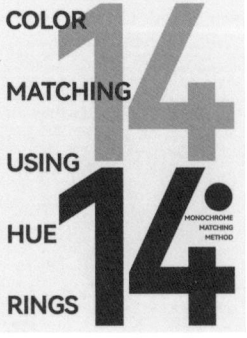

主体　　　　　　　阅读型文本　　　　　　背景

#2 单色层次变化

单一色相的使用也包括使用同一色相之下的各种色调，这样即使只是单色相，也能搭配出既统一又有层次的配色。

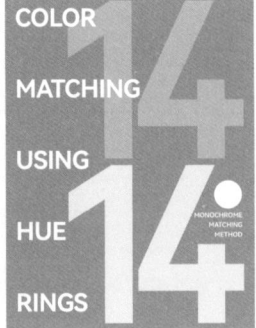

饱和度变化　　　　　　明度变化

吸 收 测 验

在 12 色相环中，选择两个相邻颜色的配色方法叫什么？

□ A 同类色搭配

□ B 互补色搭配

□ C 中差色搭配

□ D 邻近色搭配

答案见附录

双色相的
搭配方法

双色相配色法是一种只用两种色相来配色
的方法，我们可以利用色相环来挑选这两
种颜色。在色相环上距离越近的颜色，色
相差异越小，反之则越大。由于色相环是
一个圆形，因此可以利用两种色相之间的
夹角来衡量它们之间的差异大小。

#1
互补色搭配

穿过色相环的圆心画一条直线，直线
可以任意旋转，选择直线两端所指的
颜色来搭配，即互补色搭配。

#2
对比色搭配

画一个与色相环同心的正三角形，取
三个顶点所指的颜色来搭配，这种搭
配叫对比色搭配。三原色之间就是互
为对比色的关系。

#3
中差色搭配

画一个与色相环同心的正方形，选择
任意相邻两个顶点的颜色来搭配，即
中差色搭配，色相间的夹角约为90度。

#4
邻近色搭配

画一个与色相环同心的正六边形，选择
任意相邻两个顶点的颜色来搭配，即邻
近色搭配，色相间的夹角约为60度。

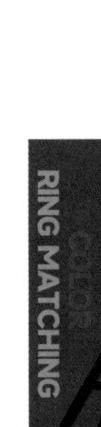

#5
同类色搭配

在12色相环中，选择任意相邻两种
颜色来搭配，即同类色搭配，色相间
的差异很小，夹角约为30度。

在实际配色中,色相数量可能会超过两种,色相越多,配色难度自然会越高。使用三色相的配色方案难度适中,只需要将前面所讲的双色相配色两两结合就能够得到更具有变化性的配色方案,下面试举两个例子来说明。

#1
互补色 + 邻近色

右侧的海报利用了两种不同的色彩搭配方法,分别是互补色搭配和邻近色搭配,这样做可以让色彩呈现出主次分明的视觉效果。

#2
对比色 + 邻近色 / 同类色

右侧的海报不仅利用了对比色与邻近色的搭配,同时加入了同类色进行调和,让画面在对比鲜明的同时,也不失协调感。

关于对比色与互补色的搭配,我们要格外注意。由于色相之间的冲突过大,直接衔接有可能会在边缘产生白色闪光或黑色残影,使色彩搭配显得非常不自然。在不改变色调的情况下,可以通过插入间隔色的方法来解决这个问题。

从照片中取色的方法

优秀摄影作品的配色往往很出色。因此，照片取色是一个所见即所得的配色绝招。新人设计师常常在照片上随意吸取颜色，最终的配色效果可能与原片大相径庭，这是不可取的。为了得到原片的色彩感觉，照片取色要按照下面的步骤操作。

#1

马赛克处理

对照片进行马赛克处理，除去照片中的所有细节，只留下单纯的像素色块，方便后续的取色操作。

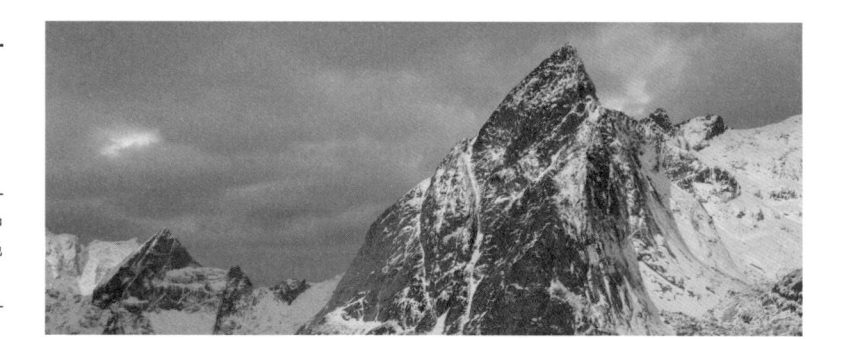

#2

提取色彩

选取画面中两种基本色相的不同灰度、画面中最亮的部分、亮度居中的部分、最暗的部分及颜色最少的部分。

#3

配色

尝试将得到的这一组颜色按照明度关系相互搭配，并保证辨识度，无论怎么搭配版面都会显得和谐统一。

总结

在色相环上，我们可以把色彩之间的距离简单划分成 5 组：同类色、邻近色、中差色、对比色和互补色。将颜色之间的关系转化成色相环上的夹角，可以使取色过程更加容易，也有据可循。选择完色相搭配之后，再结合上一讲中提到的色调调整方法，就可以使配色过程条理清晰。

第2章——设计的方法

趣味平面设计说明书 设计师的40项基本功

基础的建立
● 设计的方法 ●
情感的烘托
信息的载体

第 15 讲 设计中的规则

无论在自然界还是人类社会中，规则都是普遍存在的，设计也不例外，例如文字、图像等平面设计中的基本元素，它们在版面中的摆放也会遵循一定的规则，即版式的构成规则。

用构成的眼光看作品

有经验的设计师或艺术家在观察一幅作品的结构时，会将版面内的所有内容抽象成点、线、面三种元素，也就是我们常说的平面构成的三个基本要素。例如，在平面中，一个符号可以看作一个点，一行字可以看作一条线，而一张图片就可以看作一个面。

字

点

字行可以看作线条

线

面

当我们学会从构成的角度分析作品时，就可以排除作品中各种细节的干扰，保留作品的基本"骨架"，从而有利于我们找到它们结构上的规律。

点、线、面在版面中并不是彼此独立的元素，它们可以相互转换，这也是构成画面的一个规则。当多个点依次排列，足够密集的时候就连成了线；同理，当多条线依次排列，足够密集的时候就形成了面。

从点的视角看 　从线的视角看 　从面的视角看

下面我们试着从点线面的视角去分析一下下图案例的构成。

规则与秩序的由来

所谓规则或者秩序就是重复地运用某种模式，所以建立秩序的关键是重复。就像前面提到的，点不断重复会形成线，线不断重复会形成面。通过重复为版面内元素的排布建立起一定的规则，会使版面形成一种和谐的美感，这种美感就是我们所说的秩序感。

下面的两张图片，哪一个更有秩序感呢？左边的角度、位置变化都很大，而右边却是等距排列。

哦！这个我懂，显然是右边更有秩序感对吧！

其实即便凌乱如左边的这张图，只要类似图的数量够多，并重复地排列，也同样会呈现出秩序感。

那混乱与秩序之间有什么关系呢？

变化意味着突破规则，它会让设计看起来与众不同，但是我们在突破规则之前，首先要建立起规则，与规则形成反差的才是对比。

如果我们在设计时，无视规则只求变化，那最终得到的只会是混乱。然而，秩序太过便会呆板。

⚠ 划重点

多从重复的视角去看设计作品，你会发现很多不曾注意到的规律。

💡 小技巧

如何让画面有变化性：先利用重复的原理建立规则，再让一部分元素与规则不同，形成对比，这样画面就会有变化性。

#1
对称带来
的规律

对称的物体常会被认为是完美的。自然界中的许多生物，包括我们人类自己都是呈现对称生长的结构。对称结构在视觉和力学上都具有稳定的特征，它会给我们带来美的感受，同时也会传达出庄严、安静的感觉。因此，包括建筑设计在内的各类设计中，对称结构都在被广泛使用。如果我们用重复的概念去理解对称，就会发现对称就是镜像或者不同角度的重复，而对称的美本质上就是重复带来的。

#2
重复曝光的
记忆效应

当你看到下面这些图形的时候，能想到什么呢？可口可乐、iPhone、米老鼠、天猫、美国队长、腾讯的 QQ 聊天软件。我们之所以能记住这么多东西，是因为我们在不断地重复接收这些信息，这就是重复属性在应用中起到的关键性作用。同一种外观或者视觉符号在我们的生活中不停地重复出现，这就形成了一种记忆效应，同时也成了品牌的基因。

吸 收 测 验

关于"规则是用来打破的"观点正确的是？

□ A 设计需要想象，完全遵守规则的设计不是好设计。

□ B 既然规则有存在的道理，我们就应该永远按照规则来设计。

□ C 尝试打破规则之前要先对规则有深刻的理解。

□ D 不用了解规则，没有限制才能发挥想象。

答案见附录

总结

重复是建立秩序的关键，即便是变化性很强的设计，内部也会遵守一定的规则。只不过人们更容易被设计中变化的部分吸引，常常忽略了规则的存在。当我们尝试用重复的视角去看一个设计作品的时候，就能找出其中的规律。

第 16 讲　秩序与变化

利用重复让文字、图片、色彩等元素遵循统一的规则，重复是建立规则与秩序的关键。让我们来看一下，在设计中如何建立秩序，以及如何突破秩序创造变化。

文本的对齐方式

对齐可以说是建立秩序最基本的方法，也是我们最常遵守的规则之一。在处理一段文本时，我们可以重复每一行文字的对齐方式，这样可以使信息看上去更整齐，阅读效率更高。常用的文本对齐方式有左对齐、居中对齐、右对齐、左右两端对齐、顶部对齐、中间对齐、底部对齐、上下两端对齐。

| 左对齐 | 居中对齐 | 右对齐 | 左右两端对齐 | 顶部对齐 | 中间对齐 | 底部对齐 | 上下两端对齐 |

对齐在版式设计中的应用非常广泛，是创建图文规则的有效方法，对于提升秩序感的效果非常明显。同时，对齐的规则不只适用于文字，也适用于图片。以下面的图文排版为例，虽然文字选择了各自的对齐方式，但是文字与图片之间，以及整个版面的对齐没有规则。调整后效果明显更佳。

077

❌ 较差

077

⭕ 优秀

我们常说的对齐，并不都是依靠软件机械化地把多个元素的边缘对齐。

当元素的边缘不规则时，判断对齐的依据就不再是边缘，而是眼睛，也就是所谓视觉对齐。

💡 小技巧

在做视觉对齐时，我们可以忽略周围的细节部分，从整体上去感受图片应该移动到什么位置才会有整齐的感觉，也可以通过缩放画面来模拟不同距离下的观感。

较差

优秀

字体的重复

在一个版面中，字体种类过多会给人非常凌乱的感觉。所以只要选择一款或两款高质量的字体，之后要做的就是重复使用

它。如果这个字体可以同时应用于正文和标题，那么我们重复使用一款字体也是一个不错的选择。

较差

优秀

在一个文字组中，当字号大小不同，形成对比时，很容易呈现深浅不一的效果，我们称之为灰度不匀称。这是由文字笔画粗细差异悬殊导致的。因此我们需要用视觉调整的方法，通过调整字重让文字组合的灰度看起来更匀称、统一。

!! 划重点

文字笔画也是线条，因此当文字组中有线条元素作为装饰时，可以调整线条的粗细，使文字组达到灰度匀称的效果。

较差

优秀

较差

优秀

前面讲过层级的概念。一个版面中层级过多会显得凌乱且没有重点，而我们将同层级的信息统一字号的过程，其实就是利用重复建立规则的过程。

较差

优秀

我们所说的重复，并不是只重复那些肉眼看得见的元素，看不见的部分更需要统一和规范。这里所指的看不见的部分就是元素之间的距离，也就是留白。让留白达成统一，能让信息之间呈现出它们是同一级别的印象。

对比与
强调

打破规则其实就是在构建差异，在做对比时，首先要注意的一点就是保证反差足够明确。右侧与下方的两个绿色圆球，从视觉效果来看哪一个更大一些？下面的看起来更大对吧？但其实两个小球是等大的。由于它们受到了周围元素的影响，视觉上的大小产生了差异，这就是对比的魔力。

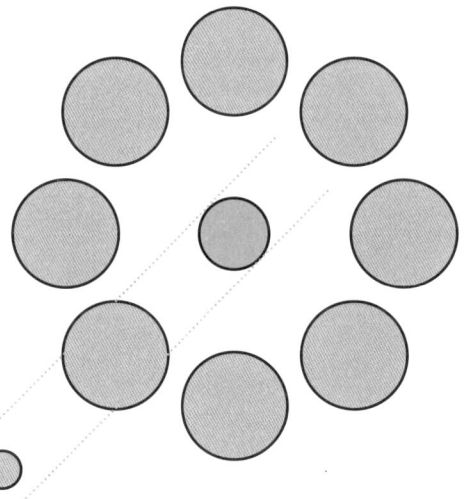

知识点

绿色小球的例子展示的是艾宾浩斯错觉现象。在中心圆的半径相同时，人们会觉得被小圆包围的中心圆比被大圆包围的中心圆大。

#1
强调差异

眼睛看到的事物和现实中是存在误差的，而对比能够在视觉上增强这种感受。当你想要体现一个物体很大的时候，可以在旁边添加一个小元素，在对比的作用下，我们看到的大才会更明显，而当两个元素之间差异不大时就没有这样的效果。

较差

优秀

#2
字号对比

利用巨大反差制造对比的方式，除了应用在图形上，也可以应用在文字上。拉开文字之间的层级关系就是典型的利用调整字号来达成对比的方式。

焦点与特异

对比除了要注意反差明显，还要注意尺度的把控。绝对的重复能够建立秩序，但也可能会让版面呆板无趣。而对比数量过多时，会造成任何元素都无法突出，还会使版面显得凌乱无序。因此，当我们想要表现反差效果时，可以先建立秩序，再从秩序之中制造差异，这种对比方式可以称为特异对比。

秩序

特异

凌乱

⚠ **划重点**

重复能够建立秩序，对比能够打破规则。绝对的重复可能会让版面呆板无趣，而过多的对比也可能会让版面凌乱无序。设计需要拿捏好规则与变化的尺度。

💡 **小技巧**

特异对比在改善对比过多导致版面凌乱时效果出色，适合初学者使用。

使用特异对比时，可以尝试从元素的单一属性开始。例如，我们可以只从颜色这一个维度制造特异对比，在黑白的版面中只为想要强调的内容添加有彩色，类似的维度还有很多，如大小、形状、字体、距离、倾斜角度等。

75 Jahre Werkbund

字体位置特异

图形角度特异

色彩比例特异

编排方向特异

总结

没有秩序和规则的版面是没办法正常传达信息的，所以统一规范是最基础的事项。重复在版面中的应用非常广泛，我们可以运用对齐去规范文字的位置，通过统一色彩、粗细、大小、形状等手法去创建规则。

第 17 讲 **留白的秘密**

留白这个术语其实来源于我们中国的书画艺术，也可以把留白理解为对负空间的设计。不同于之前讲到的图片、字体和颜色，所谓的负空间其实就是除了能看到的元素之外的空间。

留白也是元素

如果我们用颜料在纸上绘制一幅画，那么颜料所覆盖的部分是这幅画的全部吗？并不是，事实上一幅画是由具象画面和没有被颜料沾染到的留白共同组成的。在平面设计中也是一样，那些看不见的空间同样也是积极的元素。一个版面里可以没有图片、没有颜色，甚至没有文字，但大多数情况都不能缺少留白。

留白对版面的影响

新人设计师很容易出现这样的误区：总觉得版面中的所有空白都要被填满，否则没有添加元素的部分就会空。这样做的结果就是缺少留白。下面的设计作品看起来太乱没有重点，问题就出在没有为版面专门规划留白空间。

较差

较差

较差 ✕

优秀 ◎

#1
简化版面
信息

拿其中一个版面来举例，之前的版本文字编排很饱满，主体将整个版面撑满，导致整个版面信息量过大，视线无法在版面内形成焦点。

因此，我们将照片缩小至版面上方，为版面引入留白，这样就构成了一个主体明确且视觉上拥有喘息空间的版面。

较差 ✕

优秀 ◎

#2
留白的延伸
作用

当然留白也不是面积足够大就可以，例如下面这个案例，修改前虽然有留白，但是由于白色框的加入，使原本产品周围的留白无法自然延伸到版面之外，给人不够简洁的印象。

因此，原稿虽然留白面积足够大，但依然会给人空间不足的感觉。相比之下，修改后的版本去掉了照片的边界，让人觉得版面之外还有空间，视觉效果变得更加开阔了。

较差

优秀

吸收测验

下面关于留白的叙述哪一个是正确的?

☐ A 留白只能是白色的

☐ B 留白的面积越大越好

☐ C 留白不是越多越好

☐ D 留白的数量越多越好

答案见附录

#3 留白要完整

下面的案例修改前虽然留白的总面积不小，但被分散在版面的各个角落，稍微有些散碎，所以依然有提升的空间。修改后留白统一为多个整块，版面变得更加简洁。

#4 降低干扰

下面两张摄影作品哪个更容易让人记住上面有什么内容呢？显然是右边的人物更容易识别和记忆。适当的留白可以使主体更突出。这说明留白可以减少周围元素的干扰，从而突出主体。

#5 隔离作用

在设计中也会利用类似的原理，拿书籍版面举例，用文字把页面填满会形成很强的压迫感，如果正巧你在杂乱的环境中阅读，便很难保持专注。试着加入足够大的留白，将文本与书本之外的环境隔离开，阅读体验会大幅提升。

经过之前的举例，相信大家发现了，其实留白并不是指在版面中留出白色的部分。"白"应该理解为空间，即版面内没有编排内容的空间。我们可以将这块空间覆盖各种颜色。背景色也会对版面产生一些特殊的影响。例如下面两个案例，仅仅是背景色的不同，给我们带来的视觉效果是一样的吗？

总结来说，背景色的明度越高，所表现出的版面覆盖率就会越低，越接近空旷的感觉。反之，背景色的明度越低，版面的覆盖率就会越高，版面看起来就会越饱满。

在所有颜色中白色给人的感觉是最空的，而黑色给人的感觉是最饱满的。因此，并不是留白面积越大，版面就一定会越空，留白的颜色也在其中起着很重要的作用。

🖊 划重点

白色的大面积留白很容易使观者感受到版面中有很大的一部分面积是空的。而深色的留白面积虽大，但是版面依旧非常饱满，会使观者忽略留白的存在。

💡 小技巧

可以通过调整背景色的明度来控制版面覆盖率，明度越低版面看起来越饱满。

总结

把画面填满，是初级设计师很容易产生的一个误区。留白和版面中的其他元素一样是不可或缺的，是我们在排版时需要关注的。为版面引入留白，并且规范留白的大小、位置、数量和颜色等可以帮助我们更好地突出主体、改善版面混乱、阻断干扰，让信息更清晰地传达。

第18讲 **留白的功能**

虽然留白是版面中看不见的元素，但是它的应用依然有迹可循。在上一讲中我们了解到了留白对于版面来讲是不可或缺的，下面我们接着分析留白在版面中的功能具体有哪些。

理解留白的作用

为了便于理解，以生活中常见的鱼缸为例来解释留白的作用。鱼缸中小鱼之间的距离可以理解成留白空间，当这个空间疏密一致均匀分布的时候，鱼群看起来就是一个整体。这是留白的第一个功能——组织

和归纳元素之间的共性。当小鱼明确地分为两群，留白的疏密发生了变化，此时展现了留白的第二个功能——划分。而当只有一条小鱼脱离鱼群时，展现的是留白的第三个功能——强调。

组 织

划 分

强 调

通过这个鱼缸的案例我们得到了三个关键词：组织、划分和强调。这就是留白在设计中最常用的功能。

#1
元素的组织

在设计中，相互呈并列关系的元素，我们常常会以重复的方式来编排，这样会给人整齐划一的印象。这种统一感除了来自元素之间的重复，均匀一致的留白也在其中起到了重要的作用，所以下面这个版面运用了留白的组织特性。

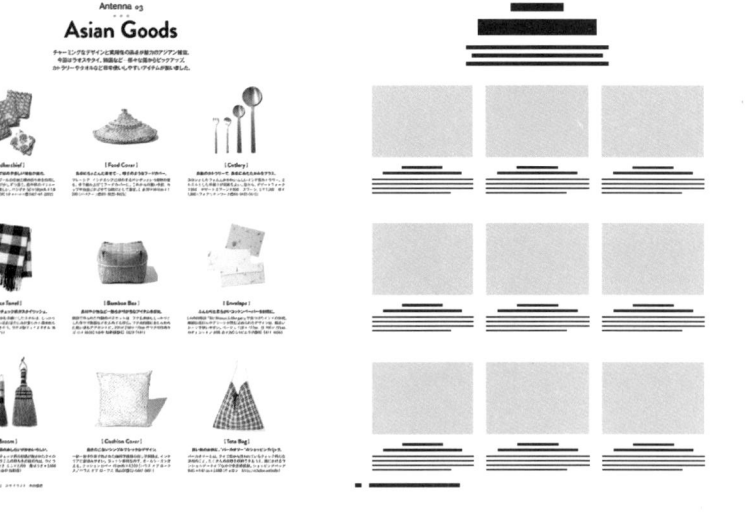

#2
元素的划分

我们以文字编排为例，如果把每一个字看成一个点的话，如果点与点之间的留白完全是均匀一致的，当换行时，横向与纵向的留白相等就会产生阅读上的问题。因此，正确地设置字距与行距需要运用留白的划分特性。

这是一段没有内容的文字信息，它的出现仅仅是为了演示示意而已，绝对没有向外传达出任何含义和内容。

>

这是一段没有内容的文字信息，它的出现仅仅是为了演示示意而已，绝对没有向外传达出任何含义和内容。

中文字距通常设置为 0，而行距的设置没有固定的方式，需要根据需求调整。按照传统中文的排版习惯，行与行之间的留白可以以一个字的高度为标准，如果感觉太远，也可以取半个字或者四分之三个字的高度。有时我们也可以借鉴西方的美学比例来设置行距，例如黄金比（1:1.618）或白银比（1:1.414），即字号乘以相应的比例得到行距的数值。

行距1.5倍（行间隔半个字高）

文本
编排

行距
行间隔

字号×1.5＝行距
字号×1.5－字号＝行间隔

行距1.618倍（黄金比例）

文本
编排

行距
行间隔

字号×1.618＝行距
字号×1.618－字号＝行间隔

#3
元素的强调

如果我们需要为下面这段文字加入一个标题，根据前面讲过的层级关系的知识，可以放大字号使标题的层级提高。而为了使标题更加突出，我们还可以在标题与文本之间加入一些留白，这里就利用了留白的强调特性。

我是标题
这是一段没有内容的文字信息，它的出现仅仅是为了演示示意而已，绝对没有向外传达出任何含义和内容。

>

我是标题
这是一段没有内容的文字信息，它的出现仅仅是为了演示示意而已，绝对没有向外传达出任何含义和内容。

>

我是标题
这是一段没有内容的文字信息，它的出现仅仅是为了演示示意而已，绝对没有向外传达出任何含义和内容。

当一个文字组中的层级比较丰富时，我们依然可以使用不同的字高作为留白大小的依据。需要大留白的部分以大字号为标准，同理小留白则以小字号为标准。

图文搭配的留白问题

有时图片上也会出现信息量很少、颜色相对均匀的部分，这一部分我们可以认为是这张图片中的留白。相反，图片中面积最大、细节最丰富的部分可以当作图片中的主体。当我们在图片上添加文字时，最好不要遮挡主体，而是尽量将文字信息叠加到留白的位置。

划重点

图片上的主体信息要保证没有被其他信息干扰。

吸收测验

下列哪项是描述留白在设计中最常用的功能？

☐ A 分散、元素、体量

☐ B 组织、划分、强调

☐ C 分散、划分、强调

☐ D 以上三点都不正确

答案见附录

#1
留白与平衡

这组图片中，画面和文字的识别都没有被干扰，但是左边的构图依然会有些奇怪。这是因为版面下方的信息量明显过少，调整位置，把部分文字安排在下方的留白里，这样视觉上会更加平衡。

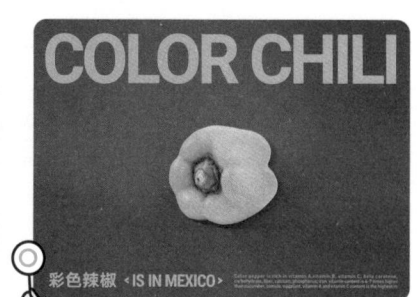

✗ 较差 ◎ 优秀

#2
留白的形状

左图单独看版式或图片都没什么问题，可是组合到一起就显得很奇怪，对比之下右图好很多。在图上加字的时候，不仅要注意留白区域的位置，还需要在形式上配合留白区域的形状。

较差

优秀

#3
主动
创造留白

如果遇到这种留白区域特别细碎的情况，强行在留白处加字显然不是合理的解决思路。既然图片里没有一个特别明确的主体，可以运用文字来搭建一个比较凸显的主体元素。为保证文字的辨识度，文字颜色要与背景拉开差距。当然还可以更进一步，既然图片中没有留白，我们可以主动创造一些留白，去掉图片中的一些重复的元素，在人为制造的留白处添加文字，这样版面在视觉上会有更充足的喘息空间。

较差

一般　优秀

总结

留白的三种功能分别是组织、划分和强调。合理地控制留白空间，可以在版面中建立秩序感、划分元素以及突出想要突出的重点。留白不仅指版面中大面积的空白部分，还包括图片和文字组合之间大大小小的空隙，控制好这些细碎的留白可以使元素之间的位置关系合理且统一。

构图即绘画时根据题材和主题思想的要求，把需要表现的形象适当地组织起来，构成一个协调、完整的画面。只要我们的工作涉及完成一个画面就一定会用到构图的概念。

**什么是
构图**

平面设计中的构图与装修房子类似，如果把版面看作一间空房子，那么文字与图片就相当于房子里的家具。设计师需要做的就是将这些家具合理地放置在房间内。即使是同样的房间和家具，通过不同的摆放方式，也可以设计出多套不同的方案。在这么多方案中，并不是每一种都可用，我们需要从中选出最合适且最美观的一套，当然合理的方案也可能不止一套，这就是构图的过程。

回到平面设计中来，我们面对的日常工作也是在固定尺寸的版面中排布预先确定好的信息。合理的构图方案需要在反复尝试中得出。当然尝试的过程与家居摆设一样并非完全凭运气，一些常见的构图形式能够满足绝大部分的需求。

图片作为最易抓住读者视线的元素，当版面中有图片时，通常会选择放大处理。因此，图片的摆放位置很大程度会影响到最终的构图。所以，我们可以从图片数量切入，来总结常见的构图形式。其中应用最广泛的就是版面中只有一张图时的构图，可以叫作单图的构图形式。下面我们来总结一下单图的构图形式都有哪些。

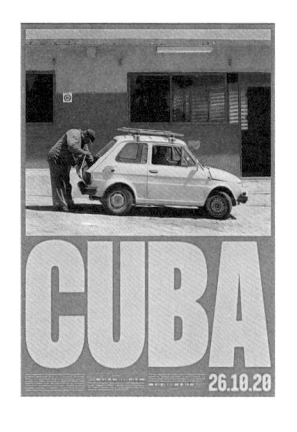

#1
上下构图

图文上下构图时，文字的面积既可以和图片相同，也可以设定主次。更小文字的面积也让编排变得更简单。

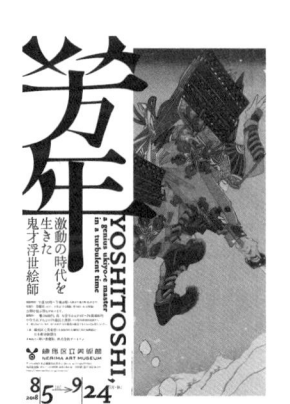

#2
左右构图

左右构图的难点在于文字被限定在一个竖长的矩形空间里，这比横向的文字组编排起来更复杂，有时也需要竖排。

#3
上中下构图

第三块区域可以是留白，也可以是另一块文本区域。这里需要注意的是，留白通常会被安排在文字组与图片之间的位置。

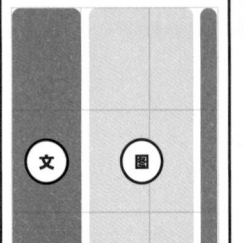

#4

左中右构图

左中右构图在竖向矩形版面中的应用较少，由于对编排水准要求较高，所以通常会被应用在横向更宽的版面比例中。

#5

半包围构图

将图片放在版面一角，文字在剩余的空间内围绕图片编排的构图可以叫作半包围，这样的版面会显得更个性、有趣味。

#6

全包围构图

全包围构图通常是文字围绕图片四周编排。不过需要注意的是，留白也是元素之一，在编排时并不一定要填满整版。

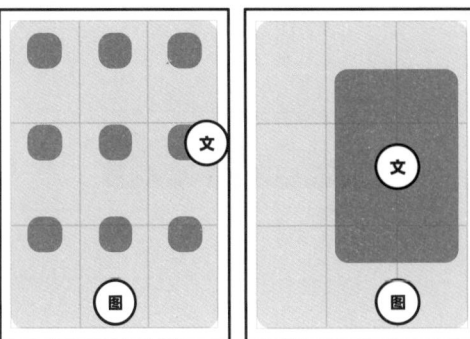

#7

满版构图

当图片撑满版面，编排的位置便主要取决于图片的内容了。如果图片中具备主体，就需要考虑文本避让问题。

单张图片的构图之所以常用是因为我们通常希望版面内有唯一的焦点，而当图片数量增加时，焦点容易分散，构图难度相应增加，构图思路也会随之改变。

吸收测验

中间放置图片上下编排文字的是什么构图？

☐ A 上中下构图

☐ B 全包围构图

☐ C 上下构图

☐ D 满版式构图

答案见附录

那是不是图片数量越多构图就越难呢？

不一定哦，图片多的版面更多应用在书籍、画册或网页等载体上。

此时我们构图思路会从制造变化性回到建立秩序感，构图反而会简单。

#1
上中下构图

当版面出现多张图片时，可以通过比例区分主次关系，文字区块可以叠落在版面上下，或者安排在版面中心。

#2
对角线构图

将元素布置在版面的对角处会营造出动态的平衡感。需要注意的是，对角上的图片或文字，并不一定要大小相等。

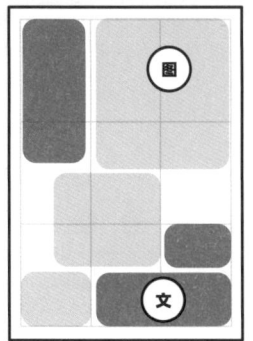

#3
错位构图

有时过度规范对齐，效果并不好。这时可以试试错位的方式，为版面带来变化。注意前提是版面中的变化规律要明确。

#4
模块构图

当一些内容处于同层级时，选择重复一个模块组合，必定是最优解。除全局重复外，也可以局部重复它们。

其实我比较喜欢错位构图，觉得它很有设计感呢！这种错位构图手法，在什么样的载体上比较常用呢？

错位构图常见的载体是书籍、画册和网页。当左右构图的模块不断重复出现时，将图与字的位置穿插调换，可以避免版面单调沉闷。

总结

本讲所提到的常见构图可以覆盖日常设计中的大多数场景。总结的目的不是死记硬背，而是希望大家能了解这些构图形式，在实际的项目中根据手头上的文案与图片具体案例具体分析，灵活应用，找到最合适的构图。

第 20 讲　**支撑版式的骨架**

这一讲带着大家来学习一下版式的骨架——网格系统。通过网格，我们可以简化一个复杂的页面，将它规划成若干个更小的部分去编排和设计。

**什么是
网格系统**

假如我们要在一个版面内放一个苹果，这个苹果要放多大、放在什么位置都是我们要考虑的。如果没有任何限制和参考，完全由我们的主观感觉决定，摆放结果将有无数种可能。这样结果的好坏有时就要凭运气了。而如果我们先在这个版面内横竖各建立两条参考线，将版面分成 9 份，这样摆放思路就会变得可控。这一组网格状的参考线就是网格系统。

**网格系统
的构成**

建立网格系统时，首先要在版面四周留出一圈页边距，这样可以保证内容与版面边缘不会过近，同时也保证了美观。版面上方的页边距叫天头，下方的叫地脚，左右两边的分别叫左页边距和右页边距。如果是画册、书籍或者杂志等存在对开页的版面，我们把中间靠近装订线的页边距叫内页边距，两侧朝外的叫外页边距。

了解网格系统中各类辅助线的名称与作用，有助于大家更好地掌控版面，简化操作步骤，将更多的精力运用在思考元素的布局上。

① 版心

除去四周的页边距剩下的部分叫作版心，通常版面里的文字和图片元素会被约束在版心内。但有些元素也可以突破版心，例如图片、页码、页眉等。

② 栏

栏是指将版面横向或竖向划分后的区域。上面这个版面是竖向分成两栏，横向分成三栏。每一栏的宽度称为栏宽，栏宽与栏的数量决定了文本阅读的节奏。

③ 栏间距

栏与栏之间留出的距离称为栏间距。栏间距的大小取决于需要区分的元素，文字之间一般会留两个字左右的宽度，图片之间的距离会灵活一些，视效果而定。

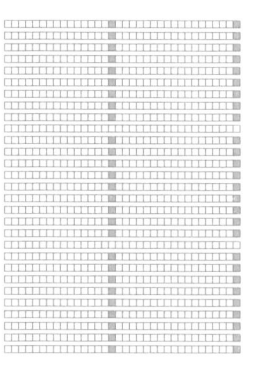

④ 单元格

被横竖栏交叉分割后形成的每一个小模块称为单元格。单元格可以更好地帮助我们掌控版面的空间，规划哪些模块内安排什么样的元素内容。

⑤ 基线网格

基线网格是编排西文时可以使用的网格。基线网格与西文字母底部的基线一一对应，这样文字的位置就确定了。两条基线之间的距离就是行距。

⑥ 版面网格

版面网格是编排中文时可以使用的网格，每一个小方格对应一个汉字的位置。所以版面网格不仅可以确定行距，每一行能排多少个字也是可以确定的。

版心的设置对于版面的影响非常大，用于描述版心大小的概念称为版心率。版心率越大说明版心相对于版面的占比越大，反之则占比越小。版心的大小以及各个页边距之间的比例关系都与版面的功能息息相关，同时也会影响着版面的气质。以下面的版心为例，每一种设置思路都有其内在的逻辑。

版心率越大，可以承载的内容越多，像杂志或报纸这样信息量大且信息种类丰富的媒介就非常适合大版心。

版心率越小，意味着版面四周的留白越多，适合沉浸式的阅读场景，能够降低大量文字内容带来的阅读压力。

有些书籍由于页数较多以及装订方式的影响，内侧订口处无法展平，可能会导致接近中缝处的信息很难阅读，所以通常会将内页边距适当加大。

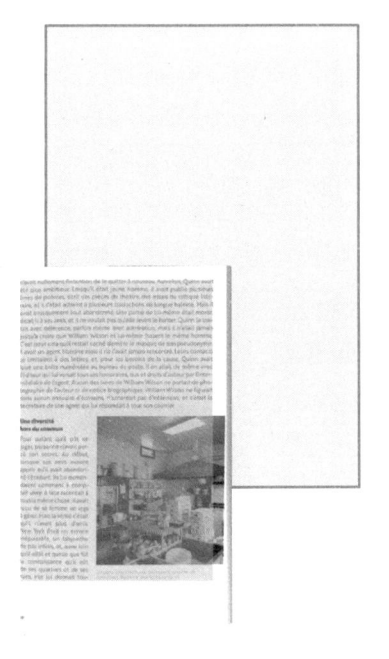

知识点

四边相等的版心设置一般只会应用在单页的海报、传单之类的版面中。

划重点

版心如何设置才能更好地传达信息，一直以来都是人们在探索的，并且随着信息载体的形式越来越多，版心的设置方式也越来越丰富。

范德格拉夫原理是指一种画出美观版心的方式。通过在一个对开的版面上画如下的辅助线，最终可以获得一个美观的版心，并且这个版心的长宽比例与页面本身相同。由于这种版心偏小，更适合编排纯文

字的版面。如果将每一个单独的页面横竖各分为 9 等份，也可以得到范德格拉夫原理的版心。即使在不同的尺寸下范德格拉夫原理也同样适用。

! 划重点

通过范德格拉夫原理绘制出来的版心，进行均等的划分后，我们会惊奇地发现，将这个版面均分成 9 等份后也能与版心完美重合。

根据范德格拉夫原理绘制的版心大小是固定的，没有办法调整。因此，19 世纪著名设计师威廉·莫里斯总结出了一套针对书籍的优美的边距比。这个边距比只限制各个页

边距之间的比例，不限制具体大小。因此，在保证比值不变的情况下就能得到多种大小不同的版心，灵活性大大提升。这个页边距的比例可以作为我们设置版心的参考。

吸 收 测 验

编排中文时，我们用什么网格？

☐ A 基线网格

☐ B 版面网格

答案见附录

通过以上方式获得的版心只是满足了美观度的要求，但是与文本编排的匹配度还没有达到标准。版心是用来编排文字的，所以文字与行距就是最靠谱的版心依据。

当我们确定好版心后，用文本将版心填满，通常版心的边缘与文本结束的位置不会刚好重合。

这就需要我们在确定了文本的字号以及行距的情况下，依照文本微调版心，使二者重合。

对于中文排版，还可以在确定好字号和行距之后，以文字为单位设置版心。

例如这个页面，我们设定内页边距空 4 个字，天头空 5 个字，外页边距空 6 个字，地脚空 7 个字，剩下的部分就是版心了。这样整个版面就可以以点（pt）为单位进行规范了。

💡 **小技巧**

编排西文时，只需要版心的高度与文本行数匹配即可；而编排中文时，还需要版心的宽度与单行的字数匹配。

总结

网格的存在为我们规范设计提供了依据，它相当于建房子的地基，只有地基打好了，建起来的房子才不会歪歪扭扭。而建立版心是我们建立网格的第一步，这一步看似简单，实则需要我们多方面考虑。版心里的内容决定了版心如何建立，版心的大小和位置又影响着最终版式的效果。

第21讲　网格的常见样式

版心的搭建帮助我们在版面内划定了可以排版的范围，如果我们想知道在这个范围内元素具体应该如何摆放，那就需要对版心做更进一步的划分，这个划分过程就会在版心内形成网格。

网格划分的种类

网格的划分通常分为两类：第一类是等倍划分的网格，将版心平均划分为若干栏，每一栏的宽度（或高度）都相等；第二类是等比划分的网格，栏与栏的大小不等，呈现一定的比例关系。其中等倍划分的网格由于灵活度更高，并且能够通过合并栏的方式达到等比网格的效果，因此，在设计中的应用更加广泛。

| 1 | 1 |
| 等倍网格 | |

| 1 | 1.618 |
| 等比网格 | |

等倍划分的网格

等倍划分的网格在使用时灵活多变，因此更加常用。根据栏数的不同可以分为通栏、双栏、三栏、四栏等，以此类推。因为网格是可以合并使用的，所以理论上只要满足需求，分多少栏都可以。不过常用的栏数通常不会太多，因为网格划分过细，参考价值反而会下降。下面我们介绍几种常用的网格。

#1
通栏网格

通栏网格，相当于只规划版心宽度，并不向下划分的网格样式。通栏网格适合文字类书籍，例如小说等开本尺寸和版心率都比较小的情况。

🔵 划重点

通栏网格用于开本尺寸和版心率较小的情况，因为这样可以避免每一行的字数过多造成阅读压力。

克顿河的墓地和牧房
Cemetery and Vicarage in Kochel
1909 年，纸板油画，44.4cm×32.7cm，慕尼黑，伦巴赫美术馆

在康定斯基的作品中，我们能看到线条是热情有动感的，而康定斯基的情感也在这跑原始的几何图形下肆意流淌。他以乐为媒，以画谱曲，为后人开辟出全新的艺术形式，直到今天的我们，依然能从这些线条中，感受到充沛的情感，与不朽的魅力。注：文案和图相关度不高，仅用于学习版面布局。

023

#2
双栏网格

双栏是最经典且最常用的网格划分方式，双栏的划分会使版面内的文字和图片整齐划一，能给人带来规矩、统一的印象。同时，双栏相比通栏行长缩短，在更大开本尺寸以及更大版心的情况下，阅读舒适性也能够得到保证。

||

蜕变：康定斯基的作品
1896-1911

在康定斯基的作品中，我们能看到很多是热情有动感的，而康定斯基的情感也在这些原始的几何图形下隐发流淌。也以乐为媒，以画谱曲，为后人开辟出全新的艺术形式，直到今天的我们，依然能从这些绘画中，感受到无沮的情感，与不朽的魅力。注：文案和图都相关关度不高，仅用于学习版面布局。

在康定斯基的作品中，我们能看到很多是热情有动感的，而康定斯基的情感也在这些原始的几何图形下隐发流淌。也以乐为媒，以画谱曲，为后人开辟出全新的艺术形式，直到今天的我们，依然能从这些绘画中，感受到无沮的情感，与不朽的魅力。注：文案和图都相关关度不高，仅用于学习版面布局。

荷兰的海滩篮子
Beach Baskets in Holland

1904 年，荷兰海滩，24cm x 32.6cm
真彩画，纸性画画木板

#3
三栏网格

相比通栏和双栏，三栏的灵活度提升，能够编排出更具变化的版面，适合一些比较轻松的内容。同时，从三栏开始相邻的栏可以合并使用，通常栏数越多，并栏使用的情况也越多，为排版提供了更多可能性。

！划重点

引言部分的编排横跨了第二栏与第三栏，这种将栏合并使用的情况在网格系统的应用中十分常见，体现了网格系统的灵活性。

蜕变：康定斯基的作品
1896-1911

在康定斯基的作品中，我们能看到很多是热情有动感的，而康定斯基的情感也在这些原始的几何图形下隐发流淌。也以乐为媒，以画谱曲，为后人开辟出全新的艺术形式，直到今天的我们，依然能从这些绘画中，感受到无沮的情感，与不朽的魅力。注：文案和图都相关关度不高，仅用于学习版面布局。

荷兰的海滩篮子
Beach Baskets in Holland

1904 年，荷兰海滩，24cm x 32.6cm
真彩画，纸性画画木板

#4
四栏网格

四栏网格可以看作双栏网格的演变和扩展。双栏再次对半划分就会变成四栏。四栏可以利用合并栏的思路兼容双栏的所有编排方式，同时又为复杂文本提供了更多灵活编排的可能性。

#5
五栏网格

五栏是变化性很强的一种网格划分方式，文字和图片的摆放方式灵活多变，适合文本种类和图片数量都比较丰富的内容。由于每一栏的栏宽比较窄，因此在使用五栏网格时，合并栏的使用非常常见。

#6
复合网格

当一种网格划分不能满足排版需求时，还可以根据需要在原本的网格上再次叠加其他网格。例如，在使用三栏时叠加双栏，虽然相同的需求利用六栏也可以实现，但是参考线数量过多不利于观察版面，使用难度会增加。

等比划分的网格

大小不同的双栏是等比划分的网格中最常见的一种，通常用于版式相对固定不追求变化的场景。大小栏之间的比例可以依据其分别需要容纳内容的多少来定。 当然，等比划分的网格也可以划分多栏，具体的数量以满足内容编排需求为准。

大小栏

常用的比例，如黄金比 1:1.618、白银比 1:1.414 等，实际使用时也可以取近似值。

💡 **小技巧**

黄金比的近似值 3:5 或 5:8 在实际应用中都可以当作黄金比使用。对于这种整数之间的比例，使用等倍划分的网格，通过合并栏的方式同样可以实现，因此等倍划分的网格在设计中更通用。

双栏和三栏看似简单，却是在实际应用中出现概率极高的两种网格。局部配合网格合并或拆分使用，可以变化出丰富多样的版式。下面我们就同一篇内容，分别用双栏和三栏演示两种网格的应用思路。

01
网格搭建

第一个方案使用最经典的双栏作为基础网格。

01
网格搭建

第二个方案使用利用率同样很高的三栏作为基础网格。

02
文本编排

网格仅作为位置参考，因此不需要所有内容都与网格对齐，图中的虚线部分是再划分的结果。

02
文本编排

正文使用合并栏的思路营造大小栏的效果。小栏用于放置图片，可以根据需求叠加复合网格。

03
置入图片

接下来是图片的置入，这里我们简化了反复调整的过程。在实际工作中，编排文本的同时已经在为图片构思合理的位置。

03
置入图片

虽然我们规划的是小栏放图片，实际操作中，还可以尝试将一些图片放大，突破小栏的限制，并将文本和图片做绕排处理。

对话——杉田亚美
寄情于指尖上的土陶匠人

文本/研春/KENMORI
图片/杉田亚美

吸收测验

当使用四栏网格时，版面内的所有文字都要分成四栏来编排。

☐ **A 正确**

☐ **B 错误**

答案见附录

「对话」杉田亚美
寄情于指尖上的土陶匠人

文本/研春/KENMORI
图片/杉田亚美

第 22 讲　掌控阅读的顺序

文字作为传递信息的基本载体，经过千百年的发展，有着一套约定俗成的阅读逻辑。因此，我们在设计时只有遵循同样的逻辑，读者才能在不假思索的情况下快速吸收文本信息。

基本的阅读逻辑

文字原本是相互独立的，但是当它们逐渐相互靠近时，视觉上就会自动把它们看作一个整体。我们会习惯依据文字的位置关系依次连续阅读，这样的阅读逻辑对于使用任何语言的人来说都是通用的。

当然为了方便阅读，我们不会真的将文字排列成曲线，通常会选择横排或直排两种方式。对于西方人来说，西文的阅读逻辑是横排从左到右。而对于东方人来说，汉字的结构决定了，它不仅可以从左到右阅读，还可以从上至下。

除阅读纯文本之外，我们对于阅读方向的认知规律也可以应用于设计中的其他情况。例如这个搜索框的设计，由于是先输入关键词后点击按钮，所以按钮的位置应该安排在搜索框的右边才会符合逻辑，从而易于使用。

在阅读时，当目光行至一行的末尾时，会重新返回下一行的开头继续阅读，这就形成了一个 Z 字形的阅读路径。除文字之外，在看多个并列图片的时候也遵循这个阅读模式。而当汉字选择竖排的编排方式时，是将 Z 字形顺时针旋转 90 度，从右上角开始从上至下阅读，形成 N 字形的阅读路径。

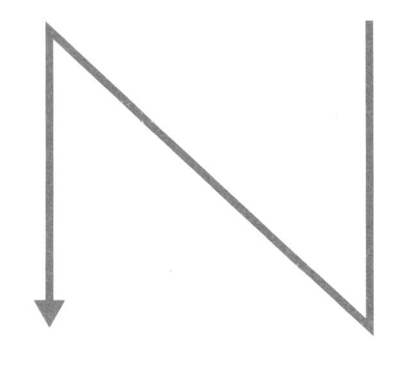

Z 字形阅读轨迹　　　　**N 字形阅读轨迹**

📚 知识点

从页面整体上来看，横排的阅读路径是从左上开始到右下结束，直排的阅读路径是从右上开始到左下结束。

假如我阅读的是一段中文，我应该如何判断它的阅读顺序是 Z 字形的还是 N 字形的呢？

这就要通过排版时的距离来引导读者了，比如下面的例子，第一张就无法直观地判断它的阅读方向，但是后两张则一目了然。

在设计中"字距"一定要小于"行距"，这是保证阅读过程流畅的关键。只要利用这个规则，读者自然会按照我们的引导开始阅读，整个过程并不需要思考。如果一段文本在尝试阅读后发现顺序不对再换其他方向，就说明设计是失败的。

文字的阅读方向还会影响版面布局，多个文本在版面中的位置关系是否与阅读方向吻合，决定了阅读过程是否流畅，具体可以看下面这个例子。

在这样的布局中，当阅读完第二段，仅从位置关系无法判断下一步应该向右还是向下。只能随机挑选一段再通过文本内容判断正误，阅读体验极差。

一个合格的版面布局，阅读的路径是唯一的，我们依据直觉就能够找到正确的阅读顺序。视线的流动就像是流水一样自然，是不被阻挡的。

直排也是同样的原理，左边的排版布局看似争议不大，但是阅读的流畅度依旧不如右边。

文本的阅读方向和编排布局还会影响到整个书籍的装帧设计。横排阅读的书籍是从右往左翻页，而直排阅读的书籍通常是从左往右翻页。

 划重点

一本书中可能会同时出现横排与直排两种形式，这时我们要根据书籍正文的编排形式来决定书籍的装帧方式。

前面所讲的 Z 字形和 N 字形的阅读方向都是最基本的阅读逻辑，在此基础上还可以总结出一些衍生的阅读模式。例如，古腾堡模式以及 F 形模式。这些模式都是基于人们阅读时的视线移动习惯，结合不同的传播媒介总结出来的。

吸 收 测 验

西文可以使用汉字的直排阅读逻辑吗？

☐ A可以

☐ B不可以

答案见附录

古腾堡模式

古腾堡模式总结出眼睛通常会从左上角向右下角浏览，左上角是视觉入口，右下角是最终视觉落点。读者倾向于关注整个页面的开始与结束区域，而右上角的"强休区"和左下角的"弱休区"则较少被关注到。

F 形模式

F 形模式主要是针对网页浏览总结出来的阅读模式。首先，视线会从页面的顶部开始从左到右水平移动，同时随着目光的下移，从左到右的观察长度会逐渐缩短，最终以较短的长度向下扫视。视线扫过的位置形成 F 形。

合同文稿、人名或注释在右下角的名人佳句都是古腾堡模式的经典例子。在海报设计中，像品牌标志、重要的活动时间和广告语等元素也经常被安排在页面的左上角和右下角。

利用 F 形的阅读习惯，我们可以按照倒金字塔的模式安排内容。也就是在顶部添加最主要的内容，随后是与主要内容相关的信息。位置偏下的内容如果想要被看到则要尽量靠左编排。

总结

将版式布局依照阅读逻辑去安排，能提高阅读舒适度。在汉字的编排环境中，除了从左到右的横排阅读模式，还有从上到下的直排阅读模式。阅读模式的不同不仅会影响到版面的布局思路，甚至决定了书籍的装帧方式。

第 23 讲　观看图像的逻辑

不同于文字阅读有着特定的逻辑，看图像时视线是充满着不确定性的，往往没有那么容易被控制。因此，为了引导观看者的视线，我们要掌握一些视觉心理上的共性知识。

观看图像时你在看哪

观看图像时视线的流动轨迹与阅读文本有本质的不同，不再是从左上到右下的固定流动模式，取而代之的是一个个兴趣点之间的跳跃。我们以下面这张热气球照片来做测试，左上角的热气球一定是先被你注意的元素，因为它相对背景足够的醒目，面积也足够的大。随后你的视线会就近跳跃到更小的那个热气球上。这说明视线的引导是有方法的，我们将常用的归纳为几类，后面将逐一讲解。

利用强弱引导视线

上面热气球的案例就是利用视觉强弱来引导视线。当视野中出现多个物体时，通常会先注意到最大且细节最丰富的物体，然后按照一定的顺序扫视，一直看到最远处模糊不清的物体。这种视觉移动的轨迹遵循了视觉强度的变化。

 小技巧

相比文本，人们总是更愿意看具象化的图形，所以在一个版面中，我们经常会选用一个放大的图形或图像来吸引读者的注意力。

为文本建立层级关系也是在利用强弱来构建视线的流动轨迹。当文本呈现出图像一般的视觉强弱时，版面就会产生对比和节奏感。

没错，观看这种纯文字类的海报时，虽然版面内没有图片，但是其中放得最大的文字我们通常会把它当作图片来看待。这样视线就会自然地根据视觉强弱移动了，与看图片的逻辑是一样的。

利用距离引导视线

眼睛其实是一个特别懒的"家伙"，它永远都是先注意到距离更近的元素。无论是规整的还是自由的版面，即便不加任何明确的引导，只把相关联的元素距离靠近，便会创建出一条无形的关联路径，视线就会很自然地从一个元素流动到另一个。

📖 **知识点**

我们是没有办法同时注意到所有图形的，眼睛看到的物体其实只有中心部分是清晰的，而中心以外会逐渐地模糊。我们之所以会觉得哪里都清晰，是因为眼球其实一直在转动，大脑也在这个过程中脑补出了很多细节。

利用指向引导视线

我们生活中有许多物体本身就具有指向性，如车头、箭头、手指等。当见到这些具有指向性的元素时，我们会不自觉地沿着那个方向看过去。例如下面的这个版面，

其中人物的视线具有指向性，当设计中有面部出现时，视线常被当作用于引导的指向性元素。

利用色彩、形状引导视线

色彩能够引导视线的关键在于关联性，当我们看到两个颜色相同的元素时，在脑海中会自动创建出一条关联的路径，从而让

我们从一点看向另一点。同样的原理也适用于相同形状之间的关联。

吸 收 测 验

引导视线流程的技巧可以归纳为几种？

☐ A 6 种

☐ B 7 种

答案见附录

标题与图片的颜色之间存在关联

图片与图片之间存在关联

单纯从色彩的角度上来看，高饱和度的颜色更吸引人，因此，视线会先注意到版面内高饱和度的元素，随后看向低饱和度的元素。同时暖色也会比冷色更引人注目。因此，利用好这两个色彩的特性可以在一定程度上引导视线。

纯度高 ➙ 纯度低

暖色 ➙ 冷色

编号是一种约定俗成的阅读逻辑，当我们在版面内看到一个数字编号时，会很自然地按照由小到大的顺序寻找下一个。即便有时元素之间的位置关系是反直觉的，我们依然会按照编号的顺序来阅读，因此编号有强引导的作用。

📖 知识点

在一个版面中，如果同一个编号形式重复出现，我们也会很自然地将两个被编号的元素视为相互对应的关系并且连续阅读。

**利用连线
引导视线**

连线与编号一样都有引导的作用。即使元素之间在颜色、形状、距离等维度上都没有任何关联，也可以用连线的方式直接建立关联。连线多用于复杂版面的视线引导。

较差

优秀

总结

观看图像的逻辑和阅读文字的逻辑是完全不同的，相比较来说观看图像的逻辑更加不可控。经过本讲对于 6 种引导视线方法的学习，当你再看到一些版面的时候，就可以试着用这种视角去分析它们的视觉路径了。

第 24 讲　文字图形化的方法

字体从功能上可分为用来体现内容的阅读型字体和用来引起注意的展示型字体。由于展示型字体变化较大、细节更加丰富，更适合用作标题或主形象。它在版面中的作用与图形类似，因此可作为图形来使用。

为什么要将文字图形化

汉字是由图形演变而来的。甲骨文是中国现存最古老、最完整的文字，现在我们使用的很多汉字都是由甲骨文演变而来的，之后经历了金文、大篆、小篆、隶书、楷书等书体的演变过程，直到近代才演变出我们现在使用的简体字。既然经历了数千年的演变才将文字去图形化，这里我们为

什么又要将文字图形化呢？因为图片对人的吸引力要远大于文字，在某些版面中，醒目的标题除了要传达文字本身的语义，还承担了版面主体的角色，因此它还需要具备与图片同等的吸引力，这就需要将文字图形化。

在字体设计中制作表现力强的标题，或者设计品牌名称的字形都属于典型的文字图形化。因此，这一类字体设计的方法就是文字图形化的方法。但是设计字体难度较

高，对于没有系统学习过字体设计的设计师来讲完全无法掌握。所以，这里总结了10 种操作简单的文字图形化方法。

知识点

有些字库字体之所以造型夸张，是因为它们最初的设计目的并不是为了阅读，而是在设计中作为展示型字体来使用，功能相当于图片。

文字通过反常规的巨大尺寸，让观者产生陌生化的图形感，使其更具视觉冲击力。

大段文字被放大，并密排成一个块面区域，形成了纹理式的图形感。

#1
单字放大

放大是文字图形化最简单的方式，当文字放大到一定程度之后，就很容易把它看作一个图形而不是文字。因为当文字很大时，我们会更容易关注到文字的细节而非整体，从而带来一种陌生感，这种陌生感会让文字的图形属性得到凸显。

那为什么一定是单字放大呢？多个字不行吗？

首先，只有字数少才能放得足够大，因此，这种技巧只保留一到两个字的效果是最好的。

其次，当文字数量过多时，人们会下意识地连续阅读，这样就容易失去文字图形化的感觉。

💡 **小技巧**

由于内文字体的设计更注重辨识度和阅读舒适性，因此笔画细节会比较少。如果直接放大普通的内文字体，很可能看上去会有些单调，所以我们一般选择放大装饰细节比较多的展示型字体，或者放大的同时结合其他的图形化手法一起使用。

#2
叠加图形

将文字与图形组合为一个整体，能让文字也带有图形感，比单纯的文字更有张力和吸引力。这种手法在设计中的应用非常广泛，除简单的叠加之外，将文字的某些笔画叠加或是替换成图形也是常用的方法之一。

#3
加入线条

严格来讲加入线条或者线框也算是叠加图形的一种。但是线条作为设计中应用场景最为广泛的图形之一，它与文字的搭配非常经典和常用，即便是简单地在文字下方画一条线也可以提升文字的醒目程度，所以在这里单独作为一种图形化的思路。

#4
笔画拆解

将文字的笔画进行拆解会改变文字原本的字形结构，使读者关注被拆分开的笔画，降低对字义的关注，从而产生图形感。这种方式利用了人们对拆分后文字产生的陌生感，增强了文字的图形化，同时也更富有趣味性。

#5
局部换色

局部换色手法的原理和笔画拆解是一样的。将不同笔画填上不同的颜色，使文字内部产生一种矛盾感，让笔画看上去都是独立的存在，这样读者会更偏向于看到笔画本身的图形。

#6
文字描边

将文字做描边处理，其实也是在强调文字笔画的外轮廓而弱化字义，所以也能达到图形化的效果。如果感觉文字描边效果使用场景过于广泛，没有新意，或者觉得描边的图形化效果不强，也可以尝试多层描边效果。

#7
嵌入肌理

肌理本身就是一种图形，因此我们将肌理嵌入文字中，就相当于赋予了文字图形的属性。嵌入肌理是十分常用也十分好用的一种手法，除了增加图形感，还有增强版面质感和烘托氛围的作用。

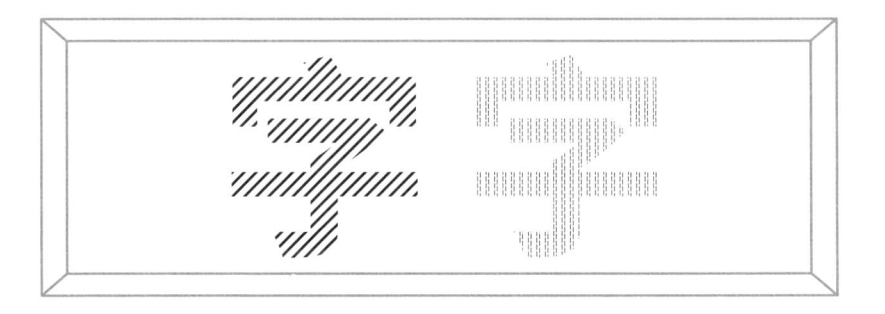

#8
拉伸扭曲

拉伸扭曲是最直接的一种文字图形化的方法。注意，在对字体做变形处理的时候要把控尺度，兼顾文字的可识别性。如果文字需要较大程度的形变来表现足够的张力，通常我们会用普通文本重复这段内容来保证可识别性。

部分裁切就是将文字去掉一部分，这样缺失一部分的文字会产生陌生感。同样需要保证的是裁切之后的文字的可识别度，对影响识别的关键笔画必须保留，否则字形相似的字体之间容易产生混淆。例如"干"和"于"，如果将文字底部去掉，二者之间将无法分辨。

划重点

同一个文字裁切的比例和角度不同会极大影响裁切后的可识别性。

吸 收 测 验

汉字是由图形演变而来的，所以我们能够直接放大一个字去体现文字的陌生感，从而产生图形感的认知。

☐ A 正确

☐ B 错误

答案见附录

10
层叠遮挡

如果文字被遮挡一部分，读者无法直接获得文字的全部信息，就只能通过猜测去补全文字，由此可获得趣味性和一种朦胧的美感。遮挡需要注意的问题与裁切相同，也是要保证文字的可识别度，同时遮挡只适合大字号或重复型文本。

总结

当我们没有合适的图片可用时，文字图形化就是最常用的设计手法。相比起字体设计，文字图形化的小技巧操作起来会简单许多。因此，熟练掌握这10种实用的方法，会为我们做设计提供丰富的解题思路。

第3章——情感的烘托

基础的建立
设计的方法
● 情感的烘托 ●
信息的载体

第 25 讲　高级感

在设计中，高级感可以体现自信与稀缺的属性。稀缺在设计中的具体表现是对设计元素的克制使用，高级感的画面中元素少，色调和字体的使用也相对统一。

高级感的字体

由于高级感是克制的，所以我们选的字体应该是简洁经典的，衬线体与黑体自然是最佳选择。世界顶级奢侈品的标志曾经大多使用衬线体，而现在由于潮流趋势以及传播媒介的改变，有些品牌改为选择更加简洁的无衬线体。

GUCCI BALENCIAGA

Dior GIVENCHY

Cartier CHANEL

高级感的配色

在配色中，我们听过高级灰这个概念，它指的是饱和度比较低的色调。高级灰可以理解为对色彩使用的克制，能够给人成熟、高级的印象。我们观察奢侈品的写真，可以发现它们大多不会使用过纯的颜色，而是整体保持在灰度较高的色调，以便凸显产品的高级感。同时，黑白色调也是展示高级感的经典配色，因为黑白色调的饱和度为零，代表了对色彩使用的绝对克制。

当我们为别人拍照时有一个小技巧，手持相机半蹲使镜头略低于对方，这样拍出来的人物会显得个子高且腿更长。这个技巧就是利用了仰视视角的特点，同样的照片如果用俯视的角度来拍，效果自然不好。

我们在为产品拍摄照片时也是同理，仰视视角能够产生一定的高级感。除此之外，类似的拍摄技巧还有采用不常见的特殊角度、保证画面内的元素不要过多以及为主体制造聚焦的光影等。

关于选择具有高级感的照片，这里为大家总结了4个技巧。

仰视角度

仰视视角的图片能够让我们与图片之间产生距离感，这种距离感便是营造高级属性的关键所在。

特殊角度

特殊的角度或创意能够使产品的表现形式区别于市面上绝大多数同类产品，可以将这种技巧理解为摄影角度的稀缺属性。

元素聚焦

稀缺代表珍贵，而珍贵会带来高级感。留白是营造这类画面的关键，当画面中只有主体清晰明确时，聚焦会格外强烈。

光影聚焦

当一个产品被置于聚光灯下，它自然就成了主角，强烈的光影效果会凸显其材质的质感，使产品呈现出高级感。

在自然界中，很多我们认为美好的事物都是对称的，因为对称的结构会给人完美的感觉。在设计中我们也可以利用对称来营造完美的感觉。因此，居中对齐作为对称构图中最经典的一种，经常被用在需要体现高级感的产品中。即便是一些走平民路线的品牌，也可以通过居中对齐的构图让画面产生一定的高级属性。

高级感的
氛围

除居中对齐之外，我们还可以从版面率和跳跃率的角度来营造版面的高级感。先来讲版面率，版面率越大说明内容编排得越满，版面会显得越丰富和热闹；相反，版面率越低说明内容越少，相对的留白也就越多，版面就会显得稳重克制，而稳重克制正是高级感的特质。一项针对零售店橱窗的调查显示，橱窗里的服装和价签的数量与该店服装平均价格成反比。廉价的零售店会尽可能把橱窗的每一寸空间填满，而高档精品店则只有一两件展品。甚至有些奢侈品店偌大的橱窗内只放一件展品，其余的空间都用于氛围的营造。

知识点

版面率：指版心占整个版面的比例，也可以理解为元素在版面中的利用率。元素排得越满版面率越高，反之版面率越低。

廉价 ⟶ 高级

我们做平面设计时的原理与橱窗的摆放是一样的，大留白是体现高级感的绝佳手段。

原来如此！留白多了，元素就会表现出稀缺性。

没错，版面中留白越多越能表现出对元素安排的克制与约束，从而凸显高格调。

另外一个影响版面高级感氛围的因素是跳跃率。文字的跳跃率越高越会使版面呈现出活泼热闹的效果，这与高级感的稳重与克制是不符的。

我懂了，高级感的版面需要低跳跃率。

在营造高级感时，对字体、图片和整体构图的选择都要尽量克制一些，版面内元素不要过多。如果主体是图片，那图片的品质一定要高，同时使用较少的设计元素，来营造画面的氛围感。色彩方面尽量使用低饱和度的颜色，并且要配合主体颜色来搭配，这样能给人成熟、高级的印象。

 图片选择

选择奖杯实物照片能凸显高级感，同时放到画面中心位置让主体更聚焦。

网格搭建

绘制一个 5×8 的网格，帮助我们在编排时确定主体位置和大小，也更容易把握文字之间的节奏。

 图形插画

给电影节设计一个第 28 届的图标，放到画面底层，同时搭配主体颜色金色，保持整体风格的协调性。

文字编排

字体方面，我们选择细线条的黑体，增加高级感，同时搭配的英文也是细线条的无衬线字体。

 划重点

本案例中运用了 5×8 的网格。细心的小伙伴可能已经注意到了，这个网格中虽然有垂直与水平的分栏，但并没有设置栏间距。这是由于版面中的内容不多，没有区分微小间隔的需求。

总结 在平面设计中，营造高级感是设计师的必备技能。经过本讲的学习，我们在选择字体和搭配色彩时，一定要注意克制。同时，在构图上利用稀缺感去营造氛围，这样就可以完成一个具有高级感的画面了。

第 26 讲　文化感

这里提到的文化感比较接近于这段解释："文化是由人类长期创造形成的产物，同时又是一种历史现象，是人类社会与历史的积淀物。"它是一种偏向传统的文化感。

文化感的字体

文化感是有历史韵味的，所以像宋体、楷体、书法体这些历史悠久的字体都非常适合体现文化感。而宋体中源于雕版印刷时期的刻本体相比现代型宋体更适合用来表现文化感。以茶这个主题为例，很明显圆体和黑体与茶在我们心中的印象不符，而用楷体、宋体和书法体都会使画面和谐许多。

文化感的配色

我们知道一件物品在经历漫长的岁月后，通常会褪去鲜艳的色彩。既然文化感是历经岁月的一种感受，那么高级灰也适合用来打造文化感。其中，红色是一个特别的存在，它在中华传统文化中代表着喜庆与吉祥，例如灯笼、对联和红包等极具文化色彩的物品都是红色的。因此，在亚洲文化圈，受中华文化影响较深的国家，红色都是非常适合塑造文化感的颜色。

📖 知识点

水墨画或者书法作品也是能代表中华文化的东西。古代文人的书写工具是笔墨纸砚，他们的作品大多数是黑白色调。纸的白与墨的黑搭在一起，也能够渲染出文化感。但要注意，这种特定的文化氛围不单是由色彩决定的，还要搭配特定的字体与画面。

不同民族有着不同的文化，中华文化的特点是历史悠久、底蕴深厚，因此有传统特色和宏大视角的图片特别能展示中华文化的特质，像传统的建筑、乐器、文房四宝、瓷器和折扇等。还有在诗词中为人称颂的植物，如松、竹、梅、莲花、牡丹等，它们是代表了中华文明精神内核的象征物。除此以外，传统纹样是古人在艺术领域的杰作，也能体现文化感。

传统建筑

瓷器

植物

传统纹理

文化感其实并没有什么固定的构图，只是面对不同的文化背景，会有一些经典的构图方式。例如，东方传统文化的风格常常会使用竖排文字，这是历史感的体现；而对于欧式古典的风格来说，一般都是使用居中对齐的构图方式。

东方传统

欧洲古典

💡 **小技巧**

虽然选用宏观视角的图片能展示中华文化的特质，但有时候我们也会用特写的视角去展示文化感，例如传统建筑的屋檐，或者是红墙前的一束梅花。

我们以荷花为主题演示一个文化感氛围的设计。荷花自带传统文化色彩，所以本例荷花的造型我们不会做得太传统和具象，而是偏抽象一点。然后利用文字编排以

及配色来营造文化感的氛围。最终的设计还通过添加一些斑驳的肌理来营造历史的沉淀感。

图形绘制

提取荷花形状及颜色的特征，利用规则的几何图形绘制出花的形状，其中部分花瓣还可以做不规则处理，来增加变化性和趣味性。

网格搭建

依据主体绘制网格，再用网格进一步规范主体的大小和位置。网格也会为后续的文字编排提供参考，让文字的摆放都有一定的规律和依据。

文字编排

在文字编排上，我们选择具有文化属性的宋体字，同时搭配的西文也选择偏古典的衬线体。

色彩搭配

版面中主色的选择偏暗色调，饱和度偏低，符合文化感的气质。部分花瓣选择较亮的色彩，让画面不沉闷。

总结

文化感在一定程度上也可以理解为历史感，所以对于文字、色彩、图片和版式的选择，我们应该找到它们的历史痕迹，使用与传统文化相关的元素，最终的画面就很容易呈现出文化感了。

第 27 讲　现代感

现代感最直观的感觉就是新，诞生的历史越短，给我们的感觉就越现代。现代感还意味着我们的思维模式以科学为依据，代表着理性。因此，能够展现现代感的设计需要具备理性和创新的特点。

现代感的字体

在所有的字体中黑体和无衬线字体是最适合表现现代感的。因为它们的诞生时间比较晚，所以历史属性没有那么强烈。除此之外，它们的外形轮廓都十分简洁，没有过多的装饰，笔画线条都由规则的几何线条构成，非常符合现代的理性特征。

简约 ／ 华丽

现代感的配色

前面章节中讲到，色彩可以分为暖色调和冷色调。暖色调具有前进感，给人血脉偾张的刺激感，而冷色调则会让人冷静，给人理性的感觉，所以冷色调是更为现代的颜色，其中蓝色作为冷色调的代表使用得最多。同时，黑白色调是不具备情感属性的颜色，同样与冷静、理性等气质吻合，所以也适合营造现代感。

💡 **小技巧**

除了与科学技术相关的主题，现代感可能会比较难定义。那么我们换一种思路，在设计时避免使用与现代感冲突的元素。例如尽可能地排除带有历史痕迹的元素以及陈旧的配色，选择偏简洁的几何图形元素以及更新的技术来表现。

所有与科学技术相关的图片都能够体现现代感，例如，机械装置、程序代码等一切利用现代科技得到的产物。对于工业设计来讲，越是没有装饰的，线条极致简约的产品，就越具备现代感。在材质外观上，金属材质配合锐利的外形，以及一些人造的新兴材质都适合用来表现现代感。

现代感所塑造的理性的感觉最直观的表现就是利用网格系统来规范版面，为版面中的元素提供编排依据。这种设计方式最初源自国际主义设计风格。通过解构一些具有现代感的作品，可以发现明显的依据网格对齐的痕迹。

无衬线体

抽象 + 非对称

知识点

国际主义设计风格：
20世纪50年代在瑞士兴起，注重表现干净、易读、客观等特点，主要版面特征包括使用非对称排版、网格、无衬线字体以及左对齐的对齐方式等。

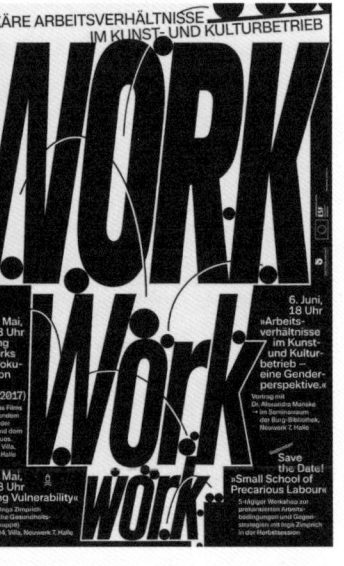

通常在具有现代感的作品中都能看到网格的痕迹，这能让作品具备严谨、理性的气质。现代感的作品色彩选择以冷色或黑白色调为主，可以搭配 3D、几何形状或线条等，文字选择无衬线字体等。我们想要塑造现代感，就要用理性的思维去编排版面，为版面里每一个元素都找到相对应的依据。这时候就需要用到网格系统来规范版面了，合理利用网格系统可以为文字和元素创造极强的秩序性，这种秩序性就是现代感的来源。

⊞ 网格搭建

创建一个相对细密的网格系统，为后续元素的添加提供足够多的参考，整个版面都严格依照网格构建。

🎨 图形图像

依据网格提供的参考放置图片，用极简的线条，绘制出一个象征气候的几何图形，与图片叠加作为主体。

吸 收 测 验

下列最具有现代感的字体搭配是哪组？

☐ **A** 黑体 + 无衬线体

☐ **B** 黑体 + 衬线体

☐ **C** 宋体 + 无衬线体

☐ **D** 宋体 + 衬线体

答案见附录

🔳 文字编排

字体选择具备现代感的黑体，英文搭配简洁无衬线的字体。文字编排严格按照网格对齐，营造秩序性。

◉ 色彩搭配

背景色选择与图片和谐的灰黑色，文字选择明度较高的灰色，保证文字的可识别性，整体采用黑白灰的配色。

气候 摄影作品 展
PHOTOGRAPHIC
WORKS

Climates

研森美术馆
KENMORI ART
MUSEUM

「研森特别奖」
KENMORI OF
SPECIAL
获奖艺术家
AWARD

乔纳森
盖尔切里

策展人 Curator	盖尔·尼德勒 Gail Niederer	
开幕时间 Opening time 2014.3.8	公共参观 Public Opening 15:00	贵宾参观 VIP Opening 16:00
展览时间 Exhibition time	3/8 周六 → 21 周五	

展览地点
Exhibitionvenue

边境经济合作区P区A座
Block A, Zone P, Economic
Cooperation Zone

开馆时间
Open time

周二至周日
10:00-17:00
Tuesday to Sunday

周一、闭馆
免费参观 free
Closed on Monday

Jonathan
Gerncherie

DESIGN
BY DONGMING
FICTIONAL
PROJECT

总结

现代感是个比较抽象的概念，对它的定义并不是一成不变
的。如今在医疗、金融、数码产品、高新科技、数字艺术等
先进行业中都会应用现代感的视觉呈现，在未来"现代感"
可能会发展出更多不被定义的可能性。

第 28 讲　复古感

本讲中的复古并不是指中国古代的设计,设计中加入传统元素会使风格更偏向于我们之前讲到的文化感。而复古一般特指 20 世纪初期或六七十年代流行过的一些招贴广告的设计风格。

复古感的字体

在 20 世纪上半叶的广告中楷体是非常常用的字体,因此,想要营造复古感的版面,楷体是非常好的选择。此外,当时的人们还创造了许多特征明显、风格强烈的美术字,这些字体也成了那个年代的标志性特征。所以,如果我们仿照当时的字体风格来做设计,也可以营造复古感。

美术字 - 学校图书馆

美术字 - 陨落的星辰

复古感的配色

以下面的复古感配色为例,如果选择明度和纯度都比较高的颜色,复古的感觉瞬间就没了。所以现在大多数有复古味道的作品,在色彩上都是使用的暖色调。与文化感一样,复古感的颜色也一定是历经岁月的,就像一张放久了的照片,会变得泛黄且颜色暗淡。所以灰色调也是很适合塑造复古感的配色。

📦 知识点

20 世纪上半叶的美术字: 由于当时经济发展对广告有需求,受日本及西方国家的影响创造了很多特征明显的美术字,造就了那个年代独特的字体风格。

🔘 划重点

复古与古典的区别: 在设计概念中,复古一般指 20 世纪初或六七十年代流行的一些设计风格与色彩搭配,而古典则年代更久远一些,多指清朝之前的古代。

20世纪初的海报有一个很明显的特点，就是大量运用插画。由于当时的摄影技术有限，许多表现力强的画面只能靠手绘来完成。同样也是因为技术落后的原因，泛黄的黑白老照片也非常适合用在复古的版面里。此外，我们还可以利用Photoshop中的"彩色半调"效果来处理照片，模拟一种印刷精度不高的网点效果。

彩色半调

通常复古感的海报画面会采用比较高的版面率，让画面显得丰富热闹，以更符合旧时代的格调。有时，复古的画面还会使用较高的跳跃率以及丰富的装饰元素，进一步提升热闹的感觉。

丰富的内容

手工感

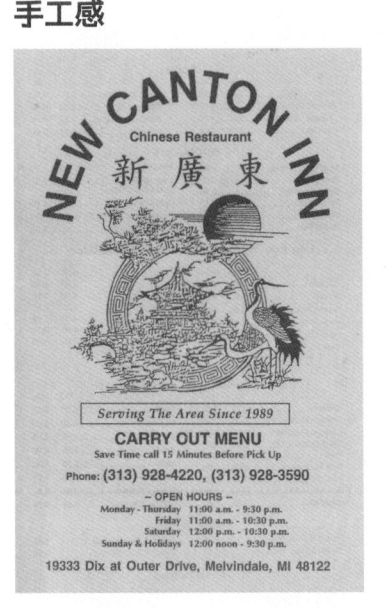

📦 **知识点**

跳跃率高：主要表现为标题或者主体足够突出，是版面中的绝对主角，读者一眼就能分辨出来。

营造复古感除借助字体和色彩外，还会经常使用皱褶、破损或斑驳的纹理等特殊质感的元素，添加这些元素后可以让画面更有历史感。复古的画面通常还会保持较高的跳跃率，让标题或者主体足够突出和显眼，使画面更丰富热闹。

网格搭建

出于文字编排的考虑，这次选择的网格相对密集，无法为构图提供参考，因此我们将其中几条线标红，仅参考这几条红线来构图。

文字编排

字体选择宋体与有复古气质的楷体搭配。文字量极大，且编排方式也非常紧密。这样可以利用高版面率的思路营造饱满和丰富的效果。

照片分析

产品图片去底，尽量放大到足够突出和显眼，且与文字和图形做图字叠压处理，强化版面的热闹氛围。

色彩搭配

选择灰色调的颜色，版面中的红、蓝等颜色都做降低纯度处理，营造泛黄、褪色的效果，文字也做了斑驳处理。

💡 小技巧

如果不擅长绘制美术字，也可以将楷体作为打造复古感的字体。因为当时没有电子设备，很多宣传刊物都是由人工手写的，所以楷体也常作为标题字体。

复古风格每隔几年就会被重新提起，几乎可以用在任何领域。我们一定要明确复古感和文化感的区别。只要掌握字体、颜色、纹路、肌理等几个特征，就可以完美诠释好复古感。

总结

第 29 讲 力量与纤细

在一个作品里，信息周围的空间、文字的外形以及图像和色彩等，都会被你下意识地接收到。在这一讲，我们来学习力量与纤细感，加强我们对于情感的烘托能力的理解。

力量感与纤细感的对比

对比下面的三个卡通人物，视觉上肌肉男会显得更有力量感，在现实中，肌肉确实更能代表力量。在外形上有哪些特征能与力量感相匹配呢？总结起来有三点：粗壮、坚硬和巨大。那么纤细感自然就与之相反了，符合纤细感的外形特征应该是与细腻、轻盈和柔软等相关的形容词。

力量　　　　适中　　　　纤细

在视觉心理上，我们会习惯地把眼前看到的事物与自己的经验进行关联。

比如带有棱角的外形就会让我们联想到坚硬，而圆形的轮廓会让我们联想到柔软、轻盈。

在字体选择上，我们可以将字体的外形特征与前面总结的特点对应起来，那些外形硬朗且笔画粗壮的字体更适合烘托力量感的氛围，黑体显然是最佳的选择。但是想要体现出力量感，光选对字体是不够的，在字体应用时，足够的体积感或者足够的版面率也是很重要的。因为巨大也是体现力量感必不可少的因素。

文字体现纤细感主要是依靠字重，字重更轻的文字字白也会更大，笔画的灰度降低也更能体现纤细的感觉。还可以搭配更大的留白，这种表现形式自信而且优雅。相对于粗大字号的那种冲击力来说，纤细的小字安静而典雅。

划重点

力量感
提高文字的字重和增加版面率是提高视觉冲击力的有效手段之一。

纤细感
偏线性的文字和元素以及更大的留白空间，更利于纤细感的打造。

颜色是有视觉重量的。根据色彩的冷暖，我们可以把色相分成暖色和冷色。想要增强元素的醒目度可以选择暖色，因为暖色更容易引起注意，同时具有能量感。而色彩的明度越高，在视觉心理上就会显得越轻盈，那么在色调上，采用明亮色调的搭配，就能很好地体现纤细的情感印象了。

暖色系

冷色系

除冷暖色之外，正确利用色调也能够营造力量感。色彩的纯度越高越具有能量的属性，而色彩的明度越低越让人觉得视觉重量感强，这两种配色方向都是比较适合体现力量感的。纤细感则相反，降低纯度和提高明度更能体现纤细属性。

色彩纯度

色彩明度

色彩灰度

除了以上的技巧，力量感还可以从构图的角度上体现。带有透视角度的构图能够为版面带来更强的视觉冲击力。还可以为版面置入动感，例如利用倾斜构图所带来的动势。所谓视觉冲击力或者动感都是具备力量感的一种表现，这样构图还能让画面显得更加生动有趣。

#1 营造力量感

当我们想要体现厚重与力量的氛围时，就需要更少量的留白空间，元素也会更倾向于以面的形式去表现。

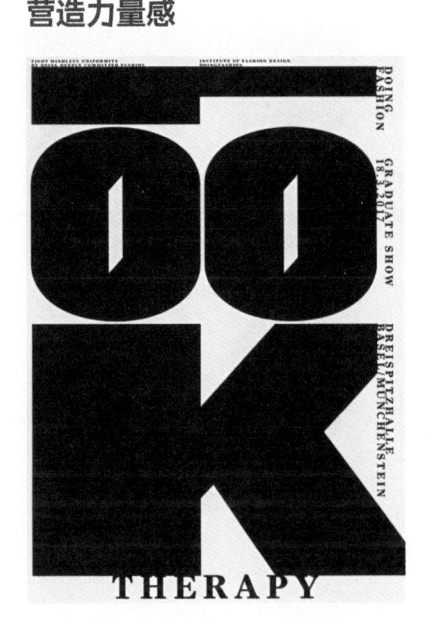

#2 营造纤细感

想要营造出纤细的感觉，在构图上就需要更大面积的留白，保持版面本身的轻盈程度，或者我们也可以把这种留白理解成透气。从构成的角度来看，文字或其他元素应该更倾向于排列成线，而不是面。

💡 小技巧

力量感
在版面中增加透视角度或者加入动感，可以进一步营造动态和力量的感觉。

纤细感
试着想象一阵风吹过你的版面，可以更好地判断是否有纤细感。

这次我们以寻猫启事为主题演示一下力量感的表现。首先，我们对于寻猫的急切就决定了更强的视觉冲击力是我们想要的效果，而这种冲击就适合用力量感表达。我们选择使用一款极粗字重的黑体，并且将它的体积增加到非常醒目的大小，强而有力的感觉就会随之产生了。

照片分析

寻猫主题一定要将猫咪的照片作为主体，并且尽量放大，最大程度展现猫咪的特征。

网格搭建

依据主体搭建网格，发现猫咪的主要特征都集中在版面中间三分之一的区域，于是利用其他空间来编排文字。

文字编排

字体选择粗字重的黑体，并且寻猫两个字在不遮挡图片主体的前提下，竖向拉伸尽量增大视觉面积，这样力量感和醒目程度都会更强。

色彩搭配

由于照片本身的色彩比较丰富，且色彩对比比较强烈，所以我们利用照片整体色调偏暗的特点，搭配白色文字与整个背景形成强烈的对比。

如果把版面中的背景与文字分开观察，你会发现，背景就相当于窗外的风景，而文字信息就相当于百叶窗的叶片。当我们调整页面留白时，其实就是在调整文字在版面中的遮挡程度。因此文字编排的造型越纤细，整个版面就越轻盈透气。下面用一个女包的案例来演示如何利用这种思路做出轻盈的效果。

 照片分析

为了表现轻盈，主体的包不宜放得过大，因此通过搭配花卉元素来增加视觉面积。因为花朵之间存在留白，所以整体不会失去透气的感觉。

网格搭建

依据主体位置搭建网格，并为后续的文字编排提供参考。文字部分计划仅占整个版面的六分之一，为留白留出充足的空间。

文字编排

字体选择优雅的衬线体以贴合女性气质。同时为了使版面更加轻盈，大字号编排时通过加大字间距来增加留白空间，让版面更通透。

总结

总体来说，想要烘托出轻盈的印象，就需要更大的留白，文字和元素也更倾向于线性；而体现厚重与力量的气氛，就需要更少量的留白空间，文字和元素也会倾向于以面的形式去表达。

第 30 讲　严肃与亲切

通常我们会用严肃与亲切来形容人。充满严肃感的设计会传递出专业的力量，而亲切感在设计中可以让人联想到温暖、柔软或可爱等词语，与此相关的事物都会使人们产生想要亲近的感觉。

严肃感的字体

选字体与穿着打扮一样，越是造型花哨的字体越无法体现出严肃的感觉，反而是结构严谨、字形端正且没有装饰的正文字体更能表现出严肃、可靠的感觉。因此，中文的宋体和黑体，以及西文的衬线体与无衬线体都适合表达正式和严肃的感觉。例

如，警示是设计时常见的严肃场景，使用造型独特的艺术字显然无法承担警示的作用。宋体相较于黑体偏感性，在公共环境中视认性略差，不适合远距离辨识，故此也不是最优选择。

严肃感的配色

蓝色是最适合表达严肃感的色彩。类似国家机关或企业集团的新闻发布会，以及与学术、法律等相关的场合都会采用蓝色作为基础色。此外，降低色彩的饱和度或者

明度都会加深严肃的印象。色彩越接近黑白灰，所体现出的情感属性就会越弱。因此，纯粹的黑白灰也是表现严肃感的常用配色。

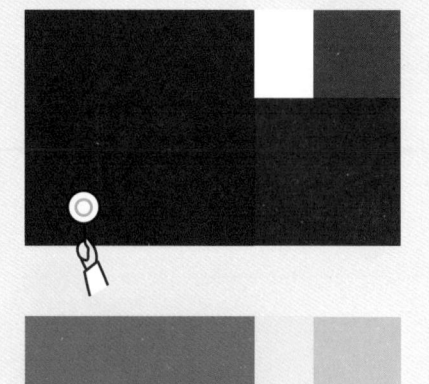

🔲 知识点

在营造现代感的章节中讲过，蓝色是冷色调，能够传达出冷静、理性、不带有情绪的感觉。因此，蓝色也是最适合表达严肃感的色彩。

严肃感的版式与选字体的原则类似，同样要避免夸张花哨的版式。以下面的封面为例，左侧的版式没有任何问题，但是如果改变为右侧则严肃感会大大提升。原因是

右侧案例采用了更大的留白、更小的文字跳跃率，以及更为经典的居中对齐。也就是说，抛弃引人注意的想法，仅以解决功能性为目的的精致编排更易表现出严肃感。

一般

优秀

下面两组动物如果让你选择抱抱它们，你会选择哪个？显然是猫咪。尖锐的造型会使我们联想到那些具有危险性的事物，所以从心理上就会想要远离。而外形相对平滑圆润且质地柔软的事物，则会给人友好

并且易于接近的印象，这种感觉就是亲切感。在设计产品时也会利用这个原理来塑造产品的定位，以匹配产品的目标人群。

💡 **小技巧**

抛开追求设计感，更侧重解决功能性，可能更容易打造严肃感。

💧 **划重点**

某些专业场景或需要展现严谨的感觉时，标准化会比个性化更适合。

VS

VS

黑体由于外形硬朗故不具备亲切的气质，圆体虽然结构与黑体相同，但笔画特征具备圆润平滑的特点，因此，圆体具有亲切的印象。圆体根据笔画粗细与字形结构，还可以分成两个维度——成熟与低幼。笔画偏细且结构严谨的字形会给人成熟的印象；相反，笔画粗且结构随意就会给人低幼、可爱的印象。

笔画较细　结构严谨　　　　→　　　　笔画较粗　结构随意

根据书写工具不同，有些手写体笔画粗壮、力道强劲，也可以表现出力量感或者恐怖感，而非亲切感。我们在使用时要注意甄别。

恐 怖

手写体具有手工书写的温度，也是一类具有亲切感的字体。根据手写风格的不同也有成熟与可爱之分。成熟的手写体结构合理、笔锋飘逸；而儿童由于对字形结构及笔的控制力有限，所写出的手写体展现的是一种笨拙的可爱。

成熟　　　　可爱

飘逸　　　　　　　→　　　　　　　笨拙

通常我们的潜意识会认为食物自然呈现出来的颜色是安全的，而食物一般都是暖色系，因此，暖色系相对于冷色系来说会更有亲切感。并且在使用暖色时，色彩纯度越高、面积越大、色彩数量越丰富，情感属性也就会越强烈。

左下方配色方案虽然有较大面积的红色，但是色彩不够丰富，除红色之外，其他皆为无彩色，所以无法传达出亲切感。

为了巩固前面的理论，我们用潮流玩具展的案例来做一个演示。玩具对于我们来说，不只连接着单纯快乐的童年，甚至也是许多成年人难以割舍的心爱之物。它记录着我们心智的成长过程，培养了我们的好奇心与热爱。因此，玩具必然是一个饱含情感属性的主题，非常适合营造亲切感的氛围。

图片选择

为了让版面丰富热闹一些，我们建立一个比较大的版心，并将玩具置于版面中作为海报的主体。主体尺寸根据需求缩放至合适的大小。

网格搭建

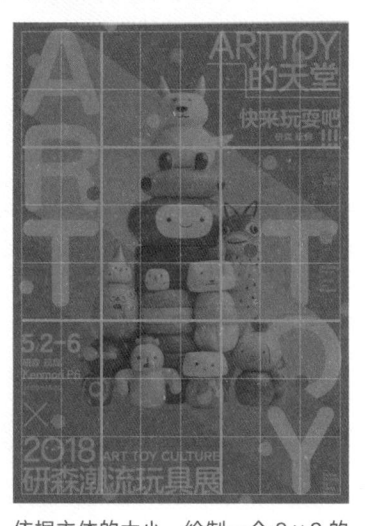

依据主体的大小，绘制一个 8×8 的网格，方便我们在主体周围编排文字时作为参考。网格数量及主体大小可以反复调整直至效果满意。

吸 收 测 验

下列哪些选项不是严肃感配色的特点呢？

☐ A 多用蓝色

☐ B 色彩接近黑白灰

☐ C 饱和度高

☐ D 情感属性弱

答案见附录

文字编排

我们选择圆体来表现亲切感，由于潮流玩具展的受众主要是成年人和青少年，因此字体不宜过于幼稚，结构严谨的圆体最为合适。

色彩搭配

搭配上丰富且高饱和度的色彩。玩具下方叠加三色色块，起到增加主体面积的作用。最上层叠加彩色波点，烘托热闹的气氛。

ARTTOY
的天堂

快来玩耍吧
研森 玩具 !!!

—Virtual
Works

—Modeling
Design
by
Adrian
San
Vicente

5/2-6
研森 玩具
Kenmori P6
11:00—18:00

2018 ART TOY CULTURE
研森潮流玩具展

—Poster
Design
by
Dong
Ning

A
R
T
T
O
Y

小技巧

海报设计完成后，可以
在上方叠加一点细小的
噪点或肌理，有助于提
升海报的整体质感。

总结

当我们需要让版面传达出某种情感特征时，先要搞清楚的是
这种情感氛围是如何产生的。字体越没有个性，就越给人严
肃的感觉；反之，个性越强烈，人情味越足，就越能传达出
亲切的印象。严肃的版面色彩往往不会很突出，而亲切的版
面色彩往往很强烈。

第4章——信息的载体

趣味平面设计说明书　设计师的40项基本功

基础的建立

设计的方法

情感的烘托

● 信息的载体 ●

第 31 讲 **海报设计**

海报设计一直以来都是各大专业院校讲授的主要内容，因为海报不仅形式多样，适用性也很强。同时，如果有了海报设计的基础，再进行其他媒介设计的学习，将会更有效率。

海报的由来

在西方国家，海报被称为 Poster，而在我国，海报这个名称起源于上海，当时的上海人通常把职业性的戏剧演出称为"海"。所以为了宣传戏剧演出，具备通报性质的招贴就叫"海报"了。后来我们逐渐把具备宣传功能的招贴物统称为海报。而到了现代，由于智能手机的普及，海报的载体和形式又有了新的变化。

原来如此，那么现在究竟有哪些主流海报类型呢？

在现代场景下，常见的有品牌海报、产品海报、电影海报、公益海报、展览海报等。

品牌海报	产品海报	电影海报	公益海报	展览海报
品牌海报就是通过画面向消费者传达关于品牌理念、品牌气质的海报类型。	品牌为旗下的产品做的宣传海报就是产品海报。产品海报不一定要用产品作为主形象，也可以通过画面传达产品的卖点。并且这个"产品"也并不一定是实体的产品。	电影海报是电影宣传必不可少的载体，有时候优秀的电影海报能创造出热门话题，吸引大量的观众。而电影海报的内容往往是电影人物的排列和电影情节相关的画面。	社会公益性质的海报是区别于商业性质的海报而单独分出的类别。因为题材相对固定，所以会更加追求通过巧妙的创意来引起社会关注。	展览、活动类海报一般更注重概念，艺术感比较强。这类海报通常会以主视觉进行延伸而制作出不同的物料，或者生产出一系列为展览活动服务的文创产品等。

海报的尺寸比例会随着载体和用途的不同而产生非常大的变化。从比例上来说，有标准尺寸海报、竖版海报、横版海报、长横幅海报、正方形海报等。在实际项目开始前，我们通常会拿到所要设计的海报的具体尺寸。下面只列举一些竖版海报的常见尺寸和比例。

57cm	A2	42cm
70cm	1:1.4	50cm
84cm	A1	57cm
90cm	1:1.5	60cm
120cm	0.75:1	90cm

📦 知识点

KT 板是一种由聚苯乙烯颗粒经过发泡生成板芯，再由表面覆膜压合而成的一种材料。KT板十分轻盈且挺括，在广告行业、包装行业、印刷行业，以及 DIY 制作中应用广泛。

我发现横版海报（展板）的尺寸通常都比较大，而且尺寸比较多变，是有什么原因吗？

大海报通常都是把画面覆在 KT 板上制作而成的，而 KT 板有默认的规格（尺寸），所以最终海报的尺寸会和 KT 板的规格有关。

90cm	KT板规格 (A)	基础单位 (A)
	240cm	120cm
120cm	KT板规格 (B)	基础单位 (B)

为了控制成本和减少浪费，制作海报时会以 KT 板的一半作为基础单位，随后通过这个基础单位的成倍变化来确定最终的海报尺寸。

这里的案例重在演示对于不同尺寸海报的延展，我们以一个展览海报作为主题来展开。展览主题是对 1979 年首届"星星抒怀"的回顾，那么就要求我们做出一定的

时代特征。准确来说，我们需要表现出的是有年代感的现代展览，所以需要做到历史感与现代感的融合。

✏️ 图形插画

根据主题的内容我们可以选用以星形为核心的图形作为主视觉，并配合制作一个线状的发射构成图案。

⬛ 网格搭建

当主视觉确定以后，就对版面的构图有了初步想法，再绘制一个 4×6 的网格为文字编排提供依据。

🖊️ 文字编排

版面元素都围绕着主体星星进行编排。中英文字体都选择了窄体的样式，会有一些过去美术字的感觉。

⬤ 色彩搭配

参考 20 世纪 70 年代海报的配色，采用红蓝相配为主色调，同时采用微微泛黄的亮色来调和。

关于海报的主流类型，
正确的是？

☐ A 产品海报

☐ B 展览海报

☐ C 公益海报

☐ D 以上都对

答案见附录

💡 小技巧

在编排海报时，文字的
间距与大小需要格外注
意。不同字号不仅是制
造版面对比的手段，还
是划分层级的关键。

终于搞定竖版海报了，可是其他尺寸要如何延展呢？

既然已经确定了主视觉，延展就不难解决了。接下
来，我们设计几个常见的不同尺寸版面。

想要成为独当一面的设计师,只会设计常规尺寸的海报当然是远远不够的。在面对多种尺寸、多种物料的切换时,我们也需要具备强大的延展能力。怎样将同样的信息、同样的主视觉进行再分配,又如何做好统一呢?下面 4 种尺寸的版面一定能给你带来启发。

① ② ③ ④

① 正方形版面

正方形版面相对于原海报来说,上下空间相对小了许多。需要做的就是想办法把标题组合处理得更矮、更宽一些,这样处理会让标题文字和星星之间的距离变大,所以把星星图形继续放大,并且将文字"STAR2023"改为单行编排。

② 竖版版面

这里竖版模拟的载体是易拉宝,为了不遮挡文字,首先将上下页边距设置为左右页边距的 2 倍。版面高度增加,就需要将标题组合处理得更瘦长,并缩小标题文字和星星之间的距离。另外,在大的文字组合间制造一些留白也会让版面更加轻快。

③ 横版版面

版面变宽以后,竖排的标题组合就不适合了。将标题文字改为横排,就可以让整体的形状完美契合现在宽扁的版面。将时间信息和其他相对比较重要的信息作为第二个层级,分别编排在标题组合的上下方,其他信息置入最下方色块中。

④ 长横幅版面

将版面继续放宽,这时继续放大刚才的横排标题组合并不可行,因为版面的高度不够。可以将刚才组合在一起的第二层级信息分别安置在标题组合的左右两边,形成一个十分宽扁的居中组合。其他信息依然编排在版面下方,时间信息居中会更显眼。

总结

海报的定义宽泛且种类繁多，所以设计形式十分自由多变。在尺寸方面，海报的版面比例也会随着不同的场景和载体变化而有非常多的选择。总而言之，海报设计是一门形式多样、上限非常高的学科。因而，我们更应该脚踏实地，从文字和构图这些核心层面入手，不断练习提升。

第 32 讲　书籍设计

平面设计中有一种特殊的载体，在整个平面设计发展史中都占据着很重要的地位，也是推动文明发展的有力途径，它就是书籍。一起来学习一下书籍设计中有哪些有趣的知识吧！

书籍的常见尺寸

国内出版的书籍通常使用国内的纸张标准，即正度纸，也称为 B 类纸。正度全开纸的尺寸为 787mm×1092mm，书籍印刷常见的成品尺寸为正度 8 开、12 开、16 开和 32 开，这些尺寸都能够最大限度地避免纸张浪费。当然，如果不计较制作成本且项目确实有特殊需求，也可以使用其他尺寸。

知识点

纸张分为国际标准和国内标准，国内标准称为正度纸，国际标准比国内标准尺寸更大，称为大度纸。

书籍的常见字号

针对不同的人群，文字大小也是需要做出一些变化的。例如，对于成年人来说，8~9 点的字号就比较适合快速阅读，而更大的字号不仅会浪费纸张，也会增加书籍的重量。但如果把阅读的人群换成老人或者小孩呢？那么 8~9 点的字号大小就没那么友好了。所以需要使用更大的字号，通常来说不小于 12 点的字号就是比较合适的大小。

接下来我们一起认识一下书籍中各个部分的结构。书籍中每个部分其实都有不止一种名称。我们要做的不仅仅是记忆，还要去理解这些名词的具体含义。掌握这些专业术语能够帮助我们在设计中更顺利地沟通和交流。

 知识点

在装订形式上，书籍有如下图所示的 4 种，简单来说就是从上到下越来越精致，工艺也越来越复杂。当然，在实际的设计过程中，我们需要结合成本和项目的特点去选择适合的装订形式。

① 封面

② 书脊

③ 封底

① 封面

封面相当于书籍的门面，其中包含的必要信息有书名、作者名和出版社标志，根据需求还可以加上内容简介、名人推荐等信息。

② 书脊

书脊的厚度主要取决于图书的页数和用纸。当书放在书架上时，书脊就是我们寻找书的一个重要辨识点。书脊上需要包含的内容有书名、出版社标志等。

③ 封底

封底就是书籍的背面，一般会放置详细的内容简介、作者简介、名人推荐、读者评论等。除此之外，一定会包含 ISBN、条形码和定价等信息。

④ 衬页

⑤ 插页

⑥ 扉页

⑦ 版权页

⑧ 目录页

⑨ 序言

⑩ 前言

⑪ 空白页

⑫ 内容主体

⑬ 内容结尾

⑭ 附录

⑮ 索引

让我们来看看一本书中会
有哪些内容吧。

④ 衬页

衬页一般不会印刷具体的内容，主
要起到装饰作用，不是书籍的必备
项，可视需求添加。

⑤ 插页

插页可以放品牌宣传信息，精选彩
图或作者寄语等，也不是书籍的必
备项，可视需求添加。

⑥ 扉页

扉页一般有书名、作者名与出版社
名等内容。

⑦ 版权页

版权页一般会放版权声明、图书在
版编目、内容提要、ISBN、印刷
信息等内容。

⑧ 目录页

整本书的章节标题和编号会编排
在目录页内，方便读者查询。

⑨ 序言

序言与前言的不同点在于，序言可
以是非作者本人撰写的推荐内容。

⑩ 前言

前言的内容通常为作者创作时的
感悟，例如，作者的创作灵感、构
思、创作动机等。

⑪ 空白页

在正文与序言之间，有时会插入空
白页区分开。

⑫ 内容主体

内容主体主要是指正文，一般还
会包含章节标题、引言和注释等
内容。

⑬ 内容结尾

内容结尾通常会放后记、参考的书
目、信息来源等注释类内容。

⑭ 附录

部分书籍会有附录，附录的内容是
与内容主体有关，又具有独立性的
信息。

⑮ 索引

索引一般会编排专业名词及其释
义等内容。

前面讲到了许多有关书籍的知识点，但要想真正掌握一个新的设计领域，仍需有一定的实战经验。为了能更好体现出书籍设计的条理性，这里选择《企业管理制度》的一些文字内容来进行模拟编排。在编排过程中，学习书籍排版的一些特点与逻辑。

01
设定开本与正文字号

首先，确定开本大小，这里选择大 32 开尺寸进行编排。接着，将正文字号设定为 9 点，字号实际的尺寸就是左图中红点的大小。因为正文是书籍的主体，所以接下来所有的尺度衡量都会以正文为基准。

02
根据正文设定版心

以正文为基准确定版心。在左图灰色的网格矩阵中，每一个格子都是一个正文汉字的大小。我们大致确定一个版心范围，只要版心与灰色网格线重合，那么它与正文的匹配程度就会很高。

字号：9 点
行距：13.5 点

每行 40 字

03
设定版面网格

设定版面网格，即设定版心内每一个汉字的位置，这需要我们先确定正文的行距，这里将行距设定为字号的 1.5 倍。将文本输入网格即可看到大致的效果。

栏间距：18 点

04
设定分栏

通过上一步我们能够看到，在如此大的版心内使用通栏编排文字，阅读压力会非常大。因此，我们可以将版心分成三栏，栏间距设定为两个汉字的宽度。

05
设定横向参考线

将版面纵向平均分成 8 份，每一份的高度约为 72 点。横向参考线不一定会与版面网格完全重合，只是为后续元素的编排提供大致的位置参考。

06
合并栏与大小栏

我们将每一页的第二、三栏合并使用，用来编排正文。排入正文后，整个版面的构图呈现大小栏的效果。小栏作为留白可以大大缓解版面的阅读压力，同时也可以作为标题类文本的编排空间。

07
段落标题编排

在上一步的正文编排中我们会发现，如果条例名称作为段落标题在正文中频繁出现，会制造许多留白，使正文非常散碎。这样也会使条例名称混入正文，不方便查阅。因此我们可以为它换一种编排方式。

08
标题文字组编排

将章节标题和一些编号信息合理地编排在小栏中，高度位置可以参考之前画好的横栏。由于小栏的底部永远不会被占用，因此将页码放置在版心之内，这是一步不太常规的操作。

09
将文本模块化

我们试着将文本用色块覆盖，就会发现每一种文本体例都有其各自的位置。我们仅凭位置及外形特征就能判断它们属于什么内容，在阅读及查找时会十分方便。

吸 收 测 验

在书籍排版的工作中，如果将正文字号设置为 6 点，这是否合适？

☐ A 合适

☐ B 不合适

答案见附录

THE FIRST PART
第一篇
BASIC PROVISIONS
管理大纲
I

1-8
Code of Civil Procedure Active

第一条 ●公司全体员工都必须遵守公司章程...

第二条 ●公司对员工管理审习...

第三条 ●公司努力打造...

第四条 ●公司设岗位责任制...

第五条 ●公司依规实行以按结效薪酬...

9-16
Code of Civil Procedure Active

第一章 人事管理

THE SECOND PART
第二篇
COURT
定编
II

■ 第一节 制度规制

第十三条...

第十四条 人事制度方针...

第十五条 公司用工原则...

第十六条...

17-22
Code of Civil Procedure Active

■ 第二节 文件电脑规定

第十八条 员工离职...

第十九条 员工离职应办理交接...

第二十条...

第二十一条...

第二十二条...

23-29
Code of Civil Procedure Active

第二章 电脑管理规定

第二十三条...

第二十四条...

第二十五条...

第二十六条...

30-34
Code of Civil Procedure Active

第三章 各部门人员岗位职责

■ 第一节 车辆及住宿管理

第三十条...

第三十一条...

第三十二条...

第三十三条...

第三十四条...

35-41
Code of Civil Procedure Active

■ 第二节 合同管理

第三十五条...

第三十六条...

第三十七条...

第三十八条...

THE FIRST PART
第三篇
LITIGANT
合同履行
III

第一章 经济合同的履行

第三十九条...

第四十条...

第四十一条...

总结

书籍作为信息载体，可以说是平面设计中的元老了。甚至在纸张发明之前，书籍就已经是承载思想的重要工具。时至今日，书籍在知识传播领域依然占据着重要的地位。随着技术的发展，书籍内容不断丰富，书籍设计也在不断创新和迭代。

第33讲 杂志与画册

画册的种类较多，例如产品宣传册、产品说明书、摄影集等，都属于画册的一种。而20世纪八九十年代流行的《故事会》《青年文摘》，2000年左右盛行的时尚周刊，包括企业内刊都是杂志。

杂志与画册的区别

设计杂志和画册都有哪些需要注意的地方呢？首先看看杂志，从杂志的定义中我们可以找到一个关键词：连续出版。所以，一种杂志不会只有一本，而是会持续多次发行。再看看画册，在画册的定义中，也有一个关键词：展示平台。也就是说，画册是一本或几本用来展示自我的图片和文字的合集。当然，展示的主体可以是个人，也可以是企业、品牌或其他各种组织。

杂志 连续出版　　　　**画册** 展示平台

画册还有什么比较明确的特征吗？

画册的主要目的是个人或者企业对外展示自己，带有强烈的目的性，如企业宣传册、产品宣传册或者是个人摄影集等。

📖 知识点

至此，我们知道杂志是多次发行的，一般不止一本。而画册的出版次数则不确定，可以只有一本，也可以有多本。

那么，杂志和画册在内容上还有什么区别吗？

由于杂志在内容上没有过多的限制，所以它就像是一个杂货仓库，里面可以堆放来自各种渠道的内容，如广告、专访、测评等各式各样的专栏。

原来是这样，我好像理解了！

想要设计一本杂志或者画册时，首先需要确定开本尺寸。关于杂志或画册常用的尺寸有以下建议，当然并不是说可用的尺寸只有这些。只是这些尺寸在裁切时不会造成纸张的浪费，因此制作成本比较低，也比较常用。但理论上来说，只要预算充足且项目需求合理，任何特殊尺寸都是可以使用的。

**杂志与画册
的构成**

尺寸确定后，我们就要将相应的内容放进版面里。画册的结构是由所承载的信息决定的，并没有固定的模式。但是杂志作为一种非常成熟的信息媒介，结构上会包含一些常见的部分。下面，我们重点来学习一下一本杂志的构成。

① 封面

杂志的封面会包含刊名、标志、要目、发刊日期、期号和售价等信息，当然还有最重要的封面图。

② 书脊

连接封面和封底的地方被称为书脊。一般会印有刊名、发刊日期等信息，以便查找。

③ 封底

杂志的背面叫作封底，也就是杂志的最后一面。一般用来放广告，是绝佳的广告位。

④ 扉页

杂志的扉页一般都是用来放广告的，属于比较贵的广告位置。

⑤ 目录

目录相当于整本杂志内容的索引，记录每一部分内容所对应的页码，让读者能够迅速找到自己感兴趣的内容。

⑥ 卷首语

卷首语相当于一本杂志的开场白，一般由杂志主编或者是出版人撰写。

⑦ 版权页

版权页会根据相关规定刊登发行者、出版社、印刷者、印刷数量、出版日期等信息。

⑧ 拉页

杂志中可以拉开的特殊内容被称为拉页，拉页可以用更大的面积呈现出一些普通内页无法达到的视觉效果。

⑨ 广告

杂志中的广告分为两种，一种是硬广，即直接打广告的页面。还有另一种广告形式叫作软广或者软宣，是将广告潜移默化地融入文章中，让广告不会显得过于突兀。

⑩ 栏目文章

杂志中的一个栏目里至少会包含一篇与栏目主题相关的文章。每一个栏目或者每一篇文章的开头一页，我们称它为篇章页，一般篇章页都会包含栏目标题和篇章标题等信息。

⑪ 别册

别册指随着杂志免费赠送的小册子，一般别册刊登的是一些特殊的希望与正本区分开来的栏目。

⑫ 杂志海报

许多杂志会在其中夹着一些偶像的海报，这些杂志海报能够吸引偶像的粉丝群体购买杂志。

⑬ 后扉页

杂志的最后一页叫作后扉页，一般会用来发布与杂志相关的各种消息，如招聘、活动公告等信息。当然也可以用来放广告。

⑭ 礼品页

一些杂志会定期或不定期随刊附赠一些小礼品来吸引读者购买杂志。

④ 扉页
⑤ 目录

⑥ 卷首语
⑦ 版权页

MOVIE MAGIC
⑧ 拉页

⑨ 广告
⑩ 栏目文章
⑪ 别册

⑫ 杂志海报
⑬ 后扉页

Gift
⑭ 礼品页

前面，我们讲解了一本杂志的构成。接着我们可以解剖得更细一些，去看看杂志里的文章又会包含些什么。

① 著作标题

② 问答内容

③ 抽文

④ 图表内容

① 著作标题

这篇文章的标题组合中多了一个著作标题，用于写文章作者、摄影作者、图片出处、专题的策划等工作人员的姓名。

② 问答内容

这页杂志是一篇访谈，Q 代表访问者，A 代表受访者。我们在编排此类文本时，要想办法将受访者与访问者的话区分开。

③ 抽文

右侧页面上方的是抽文，抽文指的是从正文中摘引的一小段文字，用来吸引读者的注意，同时也能降低长篇文章的阅读压力。

④ 图表内容

当遇到信息非常多，出现大量数据的文本时，图表是最能够让读者清晰快速地了解信息的方式。

杂志排版的案例实操

画册并没有那么多固定的框架，一本画册里的内容取决于画册的创作者。因此，画册的设计比杂志要灵活一些。下面，我们以一本家居产品图册为例来演示画册的制作。要在画册的一个对开页里摆放以下 4 张产品图，但是这 4 张产品图的形式并不统一，分别是一张实景图和三张去底图。这种情况在实际工作中是很常见的。另外，图中的产品类型也不同，第一张是沙发床，而其他三张是单人沙发。面对这种多张图片形式不统一的情况，我们要利用一些排版技巧来解决问题。

吸 收 测 验

在企业宣传画册中，会出现其他公司的广告或与宣传自身无关的广告吗？

☐ A 会

☐ B 不会

答案见附录

01
确定版心

画册开本我们选用 16 开的尺寸。因为这本画册的主体是产品，产品图自然会有放大展示的需求，所以需要选用大版心。同时，产品相对亲民，不需要太多的留白体现高档的气质。

02
版面规划

将那张最特别的图片进行放大处理。可以将与沙发床图片相关的内容安排在左侧页面，而剩下的三张类似的单人沙发图片则排在右侧，做成重复的结构。

03
划分网格

前面我们将右侧页面规划为左图右字的重复结构，所以我们可以根据这种结构划分一个合适的大小栏网格。这里大小栏的比例我们选择5:8，左侧页面沿用同样的网格。

04
标题编排

左侧页面采用上中下结构，将标题文字排列成文字组合，再添加手绘沙发图形，与标题文字共同组成标题组合，将做好的标题组合置入版面最上方。接着置入产品图，占据整个通栏。

05
内文编排

产品介绍部分可以依照事先划分好的大小栏结构来编排。将大段的文案放在大栏中，再从文案里提取一些产品的核心卖点和基本参数放在左侧的小栏里。

06
重复单元

右侧页面我们只需要根据规划好的结构，编排出一个产品的图文组合，然后将同样的形式重复两次，整个版面就编排完成了。这种思路可以称为单元型重复。

SUREBACKAN CREAM 01.

深灰色转角沙发床 [高端定制]
LOFALETT CORNER SOFA BED

这款沙发床配备柔软靠垫和高弹泡沫坐垫，为你提供舒适的就坐和睡眠体验。入睡前，可迅速将它改造成舒适的床铺。

宽度：212 厘米		座深：70 厘米	
高度：69 厘米		靠背高：33 厘米	
最小深度：78 厘米		床长：140 厘米	
最大深度：149 厘米		床长：200 厘米	

SUREBACKAN 沙发采用质地轻盈但坚固耐用的材料制成。这款沙发采用平板包装，运输方便，可轻松送达你的家。这种包装方式还有助于提高运输效率，这样不仅能减少二氧化碳的排放，还可以保持产品低价。此外，这款沙发的设计初衷就是方便人们轻松拆解、回收利用材料（从某种程度上讲，在这方面我们还有很长的路要走）全面可持续！

- 座椅含弹性泡沫和弹簧，让你坐起来更舒适。这款沙发可以快速轻松地变成一张宽敞的床。
- 你可以将靠垫换到你喜欢的座椅或沙发里的部分。
- 你可以自己决定将脚凳放在右侧还是左侧，或者将其从沙发上取下，单独使用。
- 这款脚凳座椅底下有额外的储物空间，可用于存放毯子和其他你想要随时取用的小物件。
- 这款沙发使用节省空间的包装方式，运输方便，可轻松送至你家。

02. STANDERON [靠背椅，灰棕色]

为钟爱的旧物品赋予新的生命，我们在 1950 年代推出了这款椅子。如今 60 多年过去了，我们重新将其纳入我们的产品系列，还是一样的工艺、舒适度和外观。尽情享受吧！人们常常会有怀旧情结。因此，我们设计了 STANDERON 靠背椅。它的设计灵感来自上世纪 50 年代推出的一款椅子，名字叫作 MK，这款椅子是 Ingare Kanbard 最喜爱的一款产品。它还被选为当时首版《家居指南》的封面产品。

- 这款框架靠背椅的抗磨损性已经过 50,000 次测试。
- 这款高背靠背椅为腰部提供额外支撑，给你带来真正放松的舒适体验。
- 享有 10 年品质保证，详情请见质保手册。

03. FÄRNÖU [单人沙发／扶手椅，浅棕色]

FÄRNÖU 沙发宽敞舒适，柔软怡人，造型美观，经久耐用。袋装弹簧可贴合身形，在必要的地方为你提供支撑，同时保持沙发不变形。顶层的T椅镣球，以及光滑天鹅绒材质或加入天然亚麻面料的垫套，为你带来额外的舒适之感。且沙发尺寸较大，可供全家人使用。坐下来放松一下，尽情享受舒适体验！

- DJUPARP 垫套采用天鹅绒材质。结合传统编织工艺制成，面料呈温暖的深色调，表面柔软，紧密厚实，具有反光效果。
- 外罩易于保持清洁：沙发套可拆卸、机洗。
- 享有 10 年品质保证，详情请见质保手册。
- 这款垫套采用聚酯纤维和粘胶纤维天鹅绒面料打造，表面光滑亮泽。

04. STOUDSURE [单人沙发／扶手椅，深灰色]

STOUDSURE 沙发椅的所有细节均经精心设计，因此产品内外品质如一，让你看得到，也感受得到。坐垫内装有极为耐用的袋装弹簧芯，而更大的座位角度让人感到沙发更深，坐着也舒适。车枳型支腿由实木制成。该系列还有各种可拆卸、可机洗的垫套可供选择，均采用坚韧而经久耐用的布料制成，且饰有装饰性滚边和优美的缝褶。

- 厚实的靠垫带有装饰弹簧芯，上覆泡沫片和聚酯纤维天鹅绒面料表面，柔软舒适，可充足提供持续柔软舒适感。
- 袋装弹簧芯经久耐用，可长期保持柔软舒适不变形。
- 享有 10 年品质保证，详情请见质保手册。

💡 **小技巧**

像右侧页面这种构图非常规则的版面，我们可以通过去底图，统一叠加矩形底色的方式，使负空间更加规整。

总结

在互联网与无线网络极度普及的今天，画册与杂志出现在我们生活中的概率在逐渐减少。但是画册与杂志所承载的信息依然是有价值的，它们只是换了一种载体形式出现而已。原本纸媒上的信息越来越多地出现在了电子产品的屏幕上，但是信息的传达逻辑和编排方式依然是相通的。

第34讲 **宣传单页设计**

宣传单页是一种门槛很低、普适性很强的宣传媒介。设计优良的宣传单页不仅能更好更快地传递出相应的信息，甚至还能在一定程度上促进销售转化。本讲我们就来认识和学习如何设计宣传单页。

宣传单页的特点

我们平时会用"传单"来作为宣传单页的简称。传单的特征很鲜明，它是单张的、正反双面都有内容的物料。这就意味着，对比其他诸如书籍、画册这样的物料，传单需要在十分有限的空间内尽可能地编排更多的信息，并且还需要一定的内容用来吸引受众目光，不能通篇都是密密麻麻的图文。

空间虽然小

但功能一样不能少！

宣传单页的内容

根据具体内容的不同，传单可分为宣传类和活动类两种。其中，宣传类传单主要宣传的是店铺，也会涉及店铺里的产品或者是服务。而活动类传单则侧重各种促销活动，例如限时促销、周年庆、开业庆典等。活动类传单的信息通常更加丰富，以下列举了活动类宣传单上具体的信息类型。

知识点

传单的派发通常是有限定区域范围的。因为传单的目的一般是促进消费者进店消费，或者使用外送等上门服务，这两种模式都会受地理远近的影响。

店铺名称	地址 / 联系方式
产品 / 服务名称	活动名称
产品 / 服务明细	活动时间
品牌标识	活动明细

相信我们都有过被派发传单的经历。不得不承认，大多数人对于传单的态度都大同小异，这一点从数据上就能看出。经过多方的数据分析，传单的转化率通常只能保持在 0.37% 到 1.11% 之间。由此可见传单的转化率其实是极低的，这也意味着作为设计师，我们需要通过设计去尽量优化传单的信息传达。

我想这就是专业设计师的价值所在吧！

没错，专业的设计师绝非只限于"做一张图"。下面就来认识几种能提升传单转化率的小技巧！

#1
注意布局

注意视线的引导。受众视线停留在传单上的时间极短，可能只有不到一秒，所以我们应该做好传单的布局，让受众能在极短的时间内尽量多地获取信息。

a 导入区

导入区是传单中最重要的一个部分，通常我们会将最具有吸引力的内容放在导入区，例如产品名称、活动名称、产品折扣等。所以将这一部分设计得足够有张力是一个不错的选择。

b 正文区

正文区包含的信息量是最多的，这里要编排活动明细、产品介绍等信息。我们需要将信息排得规整有逻辑，让受众能够快速清晰地了解传单的内容，避免在阅读过程中产生厌烦情绪。

c 联系区

虽然占比面积最小，但是十分关键。当人们看到传单产生消费想法的时候就会到联系区来获取联系方式。因此，信息的层级不能太小。

好的设计不仅能够节约预算成本，还能针对不同受众做出针对性的优化。

#2
设计美观

传单本身设计的美观与否，决定了消费者在拿到传单的第一秒如何处理它。所以，只要我们将传单设计得更美观，就更容易从低质量的传单中脱颖而出，从而提高传单的转化率。

#3
针对受众

明确目标受众，尝试去分析目标受众的性别、年龄、职业、收入、兴趣、学历甚至是体型等信息，做出具有针对性的设计，提高派发传单的成功率。

#4
降本增量

在总预算不变的情况下，通过降低单位成本，可以提高传单的派发量。例如，对于重要程度不高、印刷量较大的传单，可以考虑用单色或双色印刷来降低印刷的成本。另外，还可以尽量使用标准尺寸如大度 8 开、16 开、32 开的纸张，减少在印刷阶段的纸张浪费，同样可以达到降低成本的目的。

这次我们来制作一张活动类的传单，主题是一家母婴生活馆的开业活动。由于主题定位是母婴，我们可以根据主题的气质大致确定版面的字体选用、色彩搭配、图形风格的范围。同时，"开业"这样的词汇可以帮助我们确定整个传单吸引人的点。

版面布局

划分一下正面的布局。将版心平均分成三份，上面的两份设置为导入区，下面的一份则设置为正文区与联系区。

01 版面选用明度较高、纯度较低的红黄蓝配色。整个导入区都为蓝底，正文区与联系区都为黄底。标题文字和其他辅助元素为红色。字体则选用圆体。

02 为了让导入区更加吸睛，置入与母婴主题相契合的小熊插画，并用不规则的圆形与标题文字组形成大的组合。这样上半部分就已初具雏形。

03 在大组合四周的负空间处添加合适的元素，这些元素不仅与整体偏卡通可爱的调性十分契合，而且使版面变得更丰富热闹，脱离原本偏冷清的感觉。

04 编排下方的正文区，将活动内容分组编排，分别居中对齐在相应的网格线上。组合下方对齐于模块网格的 1/2 处，这是为了给联系区预留出空间。

网格设定

给版面设定一个横向 9 栏，竖向 6 栏的模块网格。既符合前面版面布局区域的比例，更加细密的网格也可以为之后的文字编排提供参考。

05 将平直的色块边缘改为弧形，这样不仅空间上更加舒适，造型也更加具备亲和力，与主题契合。

06 把电话与地址信息编排进原本预留好的联系区。这样，传单的正面就完成了。

传单正面用于吸引受众的注意力，我们已经编排完成。传单的背面我们需要将开业活动的详细内容编排进去，内含大量的产品图片及活动信息。由于传单背面的内容与正面有很大的差别，因此我们将选用一套不一样的网格用于设计背面。

网格设定

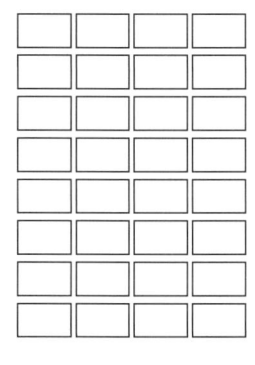

背面设定成横向 8 栏，竖向 4 栏的模块网格，栏间距的加入可以让产品之间的距离有所依据。

01 虽然是背面，但依然可以添加一个小小的导入区。所以我们设置了一个小标题，占据最上方的一栏，并且再次使用小熊插画，与正面的小熊做呼应。

02 编排第一个活动。活动标题可以叠加底色做成通栏，对齐第二栏的网格线。四个赠品信息刚好利用划分好的四栏网格，组合底部对齐网格线。

03 编排第二个抽奖的活动。我们利用单元型重复的思路，沿用上一部分的结构将第二部分的奖品编排出来。

04 由于奖品存在等级之分，我们依据奖品的重要程度，利用网格做出大小对比。底部可以对齐在模块网格的三分之一处。

05 折扣活动部分没有图片元素，我们把折扣信息统一编排在一个色块里。色块的颜色与顶部小标题形成呼应。

06 合作品牌编排在右下角，背面的设计就完成了。尽管背面的信息量较大，但通过合理分组与网格的使用，依然可以使信息清晰明了。

最终的成品中加入了彩
带元素来进一步烘托促
销的氛围，这是一种解
决版面过于冷清或单调
的好方法。但注意最好
在一个整体稳定且充满
秩序感的版面上进行
操作，否则容易乱上
加乱。

更多配色丨促销感

更多配色丨少年感

总结

设计的目的是让信息高效地传达，如何能让受众愿意看我们
的设计，并且能够轻松快速地获取信息，是我们在动手设计
之前必须考虑清楚的，这样的需求在传单的设计里体现得淋
漓尽致。

第 35 讲　折页设计

说到折页大家应该不陌生，简单来说，折页就是一张经过折叠的单页物料。一张普通的纸经过折叠却能变得多样和有趣。这一讲我们会带领大家一起来感受折页的多样性和趣味性。

折页的
折叠方式

我们看折页的过程与拆礼物的过程很像，有一些信息折叠在里面，只有翻开才知道里面是否有让人感兴趣的内容。因为打开折页的过程有互动感，所以折页会发展出各种各样的折叠方式。接下来，我们一起来了解常用的折叠方式。

对　折

荷包折

风琴折

 知识点

右边提到的各种折法还可以组合使用，例如，在关门折的基础上再往内折，叫作关门再对折。

关门折

双对折

十字折

折页的奥秘不仅仅可以通过各式各样的折叠方式来体现，还可以在纸张的型材上做文章。异形纸张和折叠方式的结合能够呈现出更多新奇有趣的效果。

折页除矩形形状外，还有其他形状的吗？

当然，折叠方式与纸张形状的不同也会产生许多新奇有趣的折页形式。将风琴折与三角形形状的折纸相结合，看看会产生怎样的折页吧。

这个折纸因为形状的特殊，折叠后所产生的空间可以利用起来，可以设计成目录的分类等。功能性和折页的独特性结合在一起就会变得非常有趣。

⊘ 划重点

去掉三角形的尖锐部分，再将纸张经过不断的折叠，会变成一个和一开始外形完全不一样的折页。这样的折页在外观上会比常规的折页更吸引人。

💡 小技巧

折叠方式和纸张形状的结合可以产生各式各样的折页，但是要注意，形状越复杂的折页成本越高，要考虑项目本身是否对创意折页有需求。

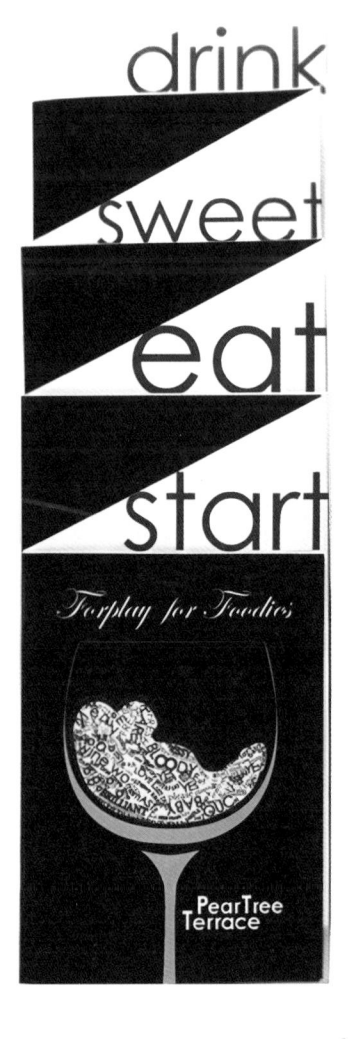

折页与我们上一讲中所提到的传单在功能上非常相似。只不过折页的结构特点决定了它能比传单承载更多信息，或者在信息量相同的情况下，折页可以通过折叠拥有更小的体积。因此，我们可以认为二者在承载的内容上是大同小异的。

联系方式

地点信息

产品介绍

简介

产品图

封面

那活动宣传的折页也包含这些内容吗？

没错，活动宣传的折页只是把关于产品的内容换成了关于活动的内容，本质上没有什么区别。

因为折页有很多形式，所以在真正做折页之前，你需要开拓思维，设想更多的可能性。在这个基础上确定折叠方式、折叠形状、尺寸等，之后再开始设计。下面我们通过一个案例，直观地了解折页的设计。这个案例我们选择荷包折的结构，将 Logo 作为主视觉放在封面，联系方式放在背面，其余的产品及简介类信息则藏在折页的里面。

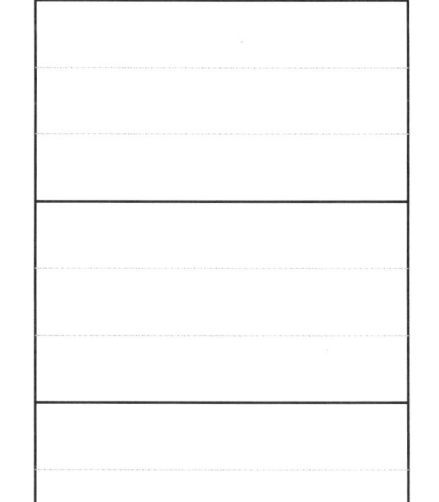

选择开本 / 确定折法

建立 A4 纸大小的尺寸，这次的荷包折我们不用最普通的三折平均分配的方式，而是想让封面短一截。所以我们将纸张均分为 8 份，封面占四分之一，这样折叠完成后，封面的下面会露出三分之一的后面一页的内容。

**01
封面排版**

当封面与后面的产品分类可以同时看到时，要将这两页露出的内容当作整体去规划。封面采用图形化的 Logo，不需要用到网格。因此，网格可以依据后面的信息来规划。

**02
联系方式
编排**

背面的内容可以按照黄金比例来放置，提取地址绘制地图，左侧放入产品图。为了增加版面装饰性，这里加上了一个文字绕排的圆形图案。

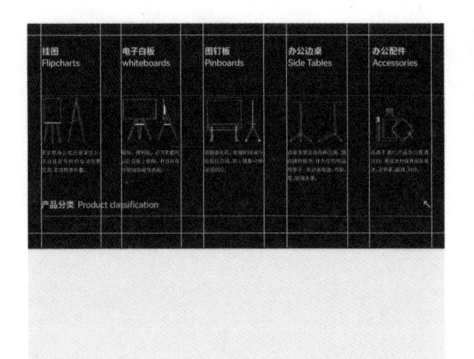

03
产品分类
编排

依据设置好的分栏，在每个分类下编排对应的文案信息，这时会发现下方空余面积过大。

04
产品分类
可视化

我们可以为每个分类添加可视化的图形，这样既可以填充空余面积，同时也增加了版面的丰富度。

05
公司简介
规划

可以先将文案放置在版面中，然后根据信息量重新划分网格，保持版心与上边页面一致。

06
公司简介
编排

两栏的空间足够放置文字信息，剩余的一栏可以添加一个 Logo，这一区块就编排完成了。

07
产品图
规划

这两部分编排产品图。因为所有产品都均匀放置会略显单调，所以我们可以根据产品本身的特征做出一些大小对比。放大展示的产品图可以放在上面一页。

08
产品图
编排

产品图的摆放需要不断调整，保证负空间能更好地编排文字。产品图与产品名称之间利用编号对应。添加线条来辅助分组，可以在空间狭小的情况下为版面增加秩序性。

吸 收 测 验

形状简单的折页比形状
复杂的更好控制成本。

☐ A 正确

☐ B 错误

答案见附录

总结

这一讲我们学习了折页的折叠方式、折页和折叠形状之间的
关系，还有折页上一般都有哪些信息。大家在设计折页前应
该尽量开拓思维，多想一些可能性，最后确定最优质的方案
再进行设计。

第 36 讲　**名片设计**

名片是日常中最常见的物料之一。可以肯定的是，鉴于它的尺寸和版面中元素的种类，名片的设计难度相较其他物料要容易一些，但这并不意味着名片设计就可以乱来了，其中的知识点也不少。

名片的属性特点

一张名片的背后代表的可能是一个人、一个团体，也可能是大企业分支下的一个职员。不同的属性有着不同的设计策略：个人名片在设计上可以相对自由一些，以彰显个性与品位；而在商务场合中使用的名片，在外观上则需要代表所属企业的形象和气质，并且在文本信息的编排上，也需要处理得更加稳重和正式。

🔴 **划重点**

虽然当下的主流社交与联系方式已从电话短信过渡到即时通信 App，也因此衍生出了电子名片，但实体名片的正式感和仪式感仍然是这些 App 取代不了的。

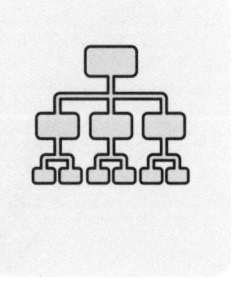

名片尺寸与版面方向

名片的尺寸标准如下图所示。其中，国内常用尺寸在比例上更接近黄金比矩形，可以和市面上大多数的名片盒匹配。美式标准会让名片的外形更修长，在国内也会采用这种尺寸。欧洲标准不仅可以应用于名片，也是银行卡等卡片常用的尺寸。窄边尺寸对于信息量较多的情况不太适用，它更适合一些需要体现精致感的情况。

📖 **知识点**

小尺寸的名片虽然带来了便利性，但也意味着它承载不了太多的信息。如果强行塞入过多的内容，其实就相当于破坏了名片本身的功能性。

90mm	85mm
54mm　国内常用尺寸	54mm　欧洲标准尺寸

90mm	90mm
50mm　美式标准尺寸	45mm　窄边尺寸

除了尺寸差异,不同版面方向对名片的影响是什么?

横版名片的每一行能容纳更多的字数,也更符合人们的阅读习惯。从心理学方面来讲,横版名片还有利于传递出沉稳和值得信赖的印象。

基于视觉原因,人们的眼睛看到竖向的版面时会有水平方向上的收缩感,让版面显得比实际上更窄。这会增强版面的垂坠感,从而向外传递出精致和优雅的感觉。

名片的信息布局

我们都知道名片有两个面,那么在对名片进行设计编排的时候,这两个面分别应该放置什么内容呢?名片信息有哪些实用的布局方式呢?下面就来推荐几种常见的布局思路,在实际应用中可以根据需求合理地做出选择。

把公司的名称安排在一个独立的面上,其余的信息都在另外一面上编排。

把公司的标志安排在一个独立的面上,其余的信息都在另外一面上编排。

利用其中一个面来满版展示图片或图形元素。内容可以是品牌的辅助图形,或是与公司相关的产品图或形象图。

如果工作涉及国际化的交流需求,可以分别在名片的两个面使用本国语言和他国语言来编排。

制作工艺对于拿在手中的名片来说，是一个很重要的设计要点，不同的制作工艺所带来的不同触感与视觉效果，会让人们更容易感受到名片传达出的气质属性。下面罗列了 8 种常见的名片制作工艺以供参考。

① 透明工艺

透明工艺通常是利用塑料材质实现的，印制载体不是纸张，能够带来强烈的差异化感受。

② 烫金工艺

将电化铝箔通过热压转印到纸张表面，从而形成金属效果，可以对特定元素起到强调的作用。

③ 烫银工艺

与烫金工艺原理相同，只是颜色是银色。此外，颜色还可以是红色、绿色等，都属于烫印工艺。

④ 激光工艺

激光工艺可以制作出像 CD 盘面上彩虹反光的效果，给人一种非常梦幻的感觉。

⑤ UV（上光）工艺

局部 UV 是在版面的某个局部覆盖一层 UV 光油，使其与周边图案相比显得鲜艳、油亮，并有轻微立体感。

⑥ 凹凸工艺

凹凸工艺是把某个元素的轮廓通过机械按压出立体的效果，在较厚的纸张上效果更佳。

⑦ 镂空工艺

镂空工艺是利用机械或激光把图形或文字的轮廓掏空的工艺。切割轮廓不能出现中空的部分，否则切割后会分离。

⑧ 异形切割工艺

异形切割工艺可以将外轮廓切割出特异形状，打破设计成品方方正正的刻板印象。形状可以根据品牌或个人气质来定。

说了这么多，我们还是通过一个实例来演练一下。名片的设计编排看似简单，实则十分考验排版功底。这次我们从信息布局和版面方向等角度来着手构建不同的名片设计方案，在不同方案中充分感受小尺寸下的版式设计魅力。

这是一张需要同时包含中英文两种语言的名片，信息的合理编排很重要！

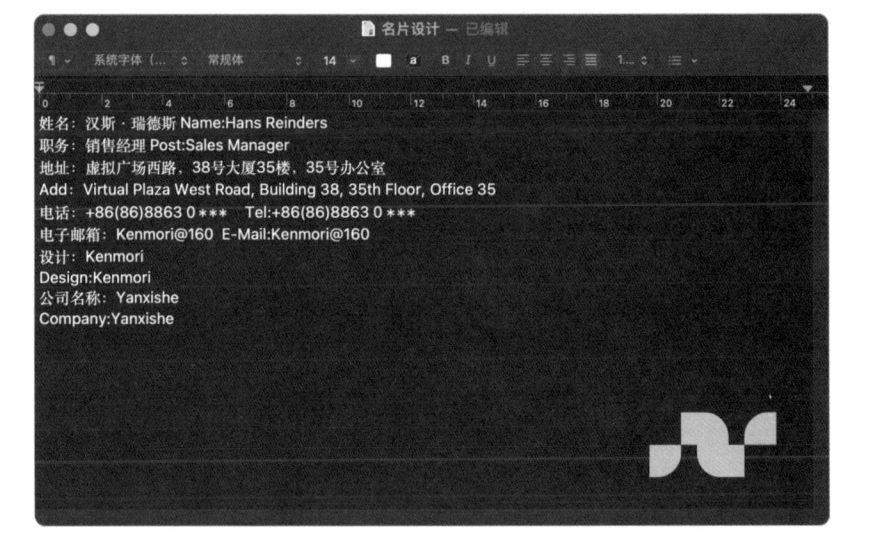

#1
常规编排方案

这个方案选用的是正面编排进所有文字信息，背面置入 Logo 的方法。先将文案信息分好组置入版面中，抬头类信息我们可以直接删掉或改为缩写。背面只规划 Logo，通常把 Logo 单独置入版面中央是一种保守不易出错的方式，但要注意调整好它的大小。在这一步，我们暂时只将信息分好面。

汉斯·瑞德斯 Name:Hans Reinders
销售经理 Post:Sales Manager
虚拟广场西路, 38号大厦35楼, 35号办公室
Virtual Plaza West Road, Building 38, 35th Floor, Office 35
T +86(86)8863 0 * * *
E Kenmori@160

Design:Kenmori
Yanxishe

正面 背面

🔘 划重点

单层级编排会带来一个问题：重要信息不够突出。我们要善于通过信息的分组和布局来解决问题。例如，通常版面的左上角是视线会重点关注的区域，我们可以把重要信息编排在这个区域。

正面设定一个横向 8 栏、竖向 13 栏的网格。根据信息的类别分别安置到版面的不同位置，编排上都是简单的左对齐，并且将字号统一为单层级。背面同样套用相同的网格，利用网格作为参考将 Logo 调整到一个合适的尺寸。注意不要为了对齐网格而对齐，最重要的还是视觉上的感受舒适。

汉斯·瑞德斯
Hans
Reinders

销售经理
Sales
Manager

Yanxishe

虚拟广场西路, 38号大厦35楼,
35号办公室
Virtual Plaza West Road,
Building 38,
35th Floor, Office 35

T +86(86)8863 0 * * *
E Kenmori@160

Design:Kenmori

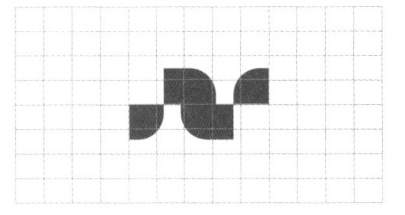

正面 背面

#2 中英分离方案

中英文分面编排的情况下，因为单面的信息量减少了，所以可选择比较大的字号，并且可以适当增加字号的层级。背面的英文字母与汉字完全不同，所以不可能保持与正面的中文完全一样的编排，只要保证视觉感受是统一的即可。

正面　　　　　　　　　　　　背面

#3 辅助图形方案

选择用阅读方向的对比去凸显信息时，正面汉字直排的阅读逻辑是从右上到左下，所以把人名安排在最右侧会更加合理。背面由于没有现成的插画和图案，可以把 Logo 通过排列的方式形成黑白相间的图案，这类似于品牌 VI 中的辅助图形做法。

正面　　　　　　　　　　　　背面

#4 竖版阅读方案

竖版可以延续之前的网格系统。正面采用对角线的构图，既平衡又有一定的动感。大面积的留白保证了文字之间不会相互干扰，即便小字号也能够轻松阅读。背面将品牌标志做了一个呼应处理，因为这一面元素较少，所以适当放大 Logo，让版面整体的视觉重量能够尽量和正面保持一致。

正面　　　　　　　　　　　　背面

吸 收 测 验

如何交换名片会显得更加得体？

☐ **A** 用手指弹飞名片传递

☐ **B** 双指尖夹住名片传递

☐ **C** 单膝跪地单手传递名片

☐ **D** 双手拿住名片传递

答案见附录

汉斯·瑞德斯
Hans
Reinders

销售经理
Sales
Manager

虚拟广场西路，38号大厦35楼，
35号办公室

Virtual Plaza West Road,
Building 38,
35th Floor, Office 35

T +86(86)8863 0＊＊＊
ε Kenmori@160

Yanxishe

Design:Kenmori

汉斯
瑞德斯
销售经理

+86(86)
8863 0＊＊＊

Kenmori
@160

虚拟广场西路，
38号大厦35楼, 35号办公室

Design:
Kenmori

Reinders
nager

Virtual Plaza
West Road,

Building 38,

35th Floor, Office 35

+86(86)
8863 0＊＊＊

Yanxishe

虚拟广场西路，38号大厦35楼，
35号办公室

Virtual Plaza West Road,
Building 38,
35th Floor, Office 35

+86(86) 8863 0＊＊＊
Kenmori@160

Design:Kenmori

Sales
Manager

销售经理

汉斯·瑞德斯
HANS REINDERS

总结

本讲我们了解了名片的分类、尺寸标准以及常见的名片制作
工艺。当然，最重要的还是版式设计，要善于对文案信息进
行主动分类，并在编排中利用网格等方式合理区分出信息层
级，将名片的信息传递做到舒适且高效。

第 37 讲 **易拉宝设计**

作为一名合格的平面设计师，具备设计不同尺寸物料的能力是非常必要的。例如，易拉宝就是最常见的物料之一，它能否简单理解为一个竖长形的海报？是否有自己的特点？赶紧来了解一下吧！

易拉宝是什么

易拉宝——卷轴式收纳的广告海报。光听名称会感觉更像是某种装置，我们可以把它理解为是依托在某种装置上的海报。易拉宝具有便于收纳和展开的特性，非常适用于展览、活动、销售宣传等场合，是线下场景中使用频率最高的设计物料之一。

⚠ 划重点

同类型的物料还包括 X 展架、门型展架等，它们的区别只在于支撑广告画面的框架结构不同。我们所讲的易拉宝是该类型物料的统称。

X 展架

门型展架

易拉宝

易拉宝的特点

虽说易拉宝的性质与海报基本一致，但易拉宝和常规的招贴海报仍然有着各自不同的特点。下面我们就来具体了解一下它们的不同之处。在应用场景方面，海报是贴在固定的墙面或建筑物上的，一般不会有变换场景二次利用的需求。而易拉宝则灵活性很强，既可以随意变换位置，又能够收纳起来二次利用。

那么，我在设计易拉宝和海报时，有什么注意事项吗？

当然有啦，它们在信息传达和设计编排这两个角度上都有所差别，下面我们通过对比来详细了解。

#1
考虑
视线移动

通常来说，海报的常规尺寸比易拉宝要小很多，只要张贴的高度合适，海报内的信息都会在适合人眼观看的范围内，因而编排形式上相对自由。而易拉宝是直接放在地上的，位于底部的信息靠近地面，人的自然视线范围通常位于易拉宝的中上方，因此这片区域是放置最重要信息的地方。

#2
考虑
编排布局

另外，海报是一个长宽对比相对合理的尺寸，在海报上可以编排出多种方式，也不会受到很大的限制。而易拉宝的高度比宽度要长很多，如果把原本海报上的图文照搬到易拉宝上的话，会多出许多空白。所以这时候我们就需要考虑增加文字组或者针对性地调整画面元素的尺寸与位置。

易拉宝的尺寸

易拉宝的几种常见尺寸如下图所示。这些尺寸基本上是在小尺寸高度、宽度的基础上以 20cm 为单位递增的，不过也有特殊情况，实际以印刷厂所能提供的物料尺寸为准。因此，我们在设计前一定要先跟制作单位确认好具体的规格，再开始设计。

接下来演示一个案例，这个案例的信息量很大，比较考验设计时的信息分组与版面规划。主要内容是儿童艺术教育的课程简介与优惠活动，所以版面气质要同时具备

可爱及热闹的感觉。文字选择圆体搭配黄色和蓝色来营造活泼热闹的氛围。版面规划从上到下分别是标题区域、主信息区域和其他信息。

01　编排标题区域。标题文字组采用居中对齐的编排方式，条纹与图形色块打底烘托氛围。

02　添加关键的活动信息和与主题相关的装饰图形，让标题区更加活泼热闹、吸引目光。

03　编排第一个课程模块。先挑出一门课程，根据课程内容划分层级，编排好一个单元型，再利用单元型重复的思路就可以很快完成整个模块的设计。

04　利用白色的圆角矩形区分不同的信息模块。第二个模块的编排样式尽量简单明了，这样两个模块之间就会有明确的主次关系，受众的视线更容易聚焦在重要信息上。

05　主信息区域还差最后一块内容需要编排。这部分文字信息量比较小，我们选择加入小插画来丰富版面元素。

06　联系方式位于底端但十分重要。我们可以通过拉开层级的方式，让最重要的电话和二维码在繁杂的联系方式中脱颖而出。

比起毫无章法地堆砌文字，预先划分好版面的区域会更加高效。

标题区域

X

主信息区域

2X

其他信息

200cm

80cm

易拉宝最重要的信息传
达区域位于哪个部分？

☐ A 顶部区域

☐ B 中上方区域

☐ C 中下方区域

☐ D 底部区域

答案见附录

🔔 划重点

分块编排完成后，我们
还要从整体上观察整个
版面，看看是否还要继
续添加一些装饰性的图
形。第一是为了进一步
烘托氛围，让儿童的主
题更为明确；第二是为
了调整留白空间，这样
才算是设计完成了。

总结

本讲我们通过学习易拉宝和海报之间的对比，明白了易拉宝的特点，并了解了一些常见的易拉宝尺寸。最后通过案例，我们能够更加清晰地认识到，在易拉宝中如何通过对功能区域进行合理划分来让信息的传达做到最优解。

第 38 讲 **VI 延展设计**

在平面设计这个大的科目中，品牌设计总是经久不衰，国内的许多设计大师和知名工作室也都是以做品牌设计为主业。品牌设计为什么会这么受欢迎？这一讲会给你答案。

品牌的起源
与定义

品牌的英文是 Brand，这个词来源于古挪威文的 Brandr，意为灼烧。古时候，养殖户们为了区分出自家的家畜，会用烧红的铁器在家畜身上烙上自家的标记，这样家畜之间就不会搞混。发展到了中世纪的欧洲，工匠们也会在自家工艺品上烙下自己的标志，这样买家看到商品时就知道它的产地和生产者了，这些器具上的烙印也就是最初的商标。

品牌 = 商标吗？这两者之间是什么关系呢？

 简单来说，品牌是消费者对产品和服务的一个整体性的印象，而商标就是指具体的符号或识别标记。

🔵 划重点

早期的品牌概念比较单薄，只停留在视觉层面的标志或标签。随着时代发展，品牌概念变得更加丰富。

 举个例子，当我们提到上面几个品牌的时候，脑海里跳出的不只是商标，一定还有许多与之相对的印象或者关键词，对吧？

不过，这种印象只是模糊的大方向，会因人而异。

对的。例如，某些依靠服务出圈的餐饮品牌，外向的人会很享受周到的服务和频繁的互动，所以他们对品牌的印象会是贴心的、周到的。

像我这种性格比较内敛、敏感的人，可能更希望自己安安静静地享受美食，对它的印象就是有点服务过头了。

通常来说，一次专业的、完整的品牌设计并不会只流于表面的视觉设计，因为想要树立一个立体的品牌形象的公司，尤其是一些大的公司，往往会要求品牌设计公司给出一整套的企业识别系统（CIS）。而在企业识别系统之下，又细分为理念识别（MI）、行为识别（BI）、视觉识别（VI），三位一体才能更有效地去塑造一个品牌形象。每种识别系统大致包含的内容如下图所示，相信多数设计师在日常工作中更多接触到的只是视觉识别（VI）的设计。VI设计除了下图中包含的这些方面，还涉及如名片、信纸、工作证、产品包装、海报等诸多具体的物料，这些都需要严格按照确定好的 VI 系统去执行。这就是为什么品牌设计师的门槛更高，因为这份工作的职能要求设计师面面俱到，而非专精一项就可以。

辅助图形
的作用

想要让受众对品牌 VI 留下深刻印象，只是依靠一个 Logo 会比较力不从心。因为 Logo 通常不能随意变化，并且因为造型固定而难以作为图形元素应用到不同的物料设计中。这时，我们就需要依靠辅助图形来解决问题了。辅助图形如果用得好，甚至可以成为品牌识别的一大财富，会显著加深品牌在受众心中的印象。例如，下

方的两组辅助图形应用就是最好的例子，图中都没露出完整的品牌 Logo，但我们却可以很快地辨别出它们是"可口可乐"与"百事可乐"。这就是辅助图形的价值，因为它们经常伴随品牌 Logo 一同出现，人们看久了自然就会在大脑中将它们与品牌联系在一起。

我感觉到辅助图形的重要性了！那是不是说明辅助图形在品牌传播时承担着很重要的功能呢？

你好聪明哦！下面我为大家总结了三个关于辅助图形的关键知识点，我们一起来看一看吧！

#1
强化企业形象的诉求力

辅助图形可以帮助品牌 Logo 传达出更多品牌理念，正所谓"独木难支"，两者搭配可以让品牌的视觉表达更加多元。举个例子，万科对自己的品牌个性定位是阳光朝气、健康丰盛、充满自信、生趣盎然，如果体现在视觉上可以理解为是动感的，有变化的。

而万科的辅助图形是一条由细变粗的曲线，倾斜的曲线意味着动感，而由细变粗则象征着变化与成长。所以，万科的辅助图形是能够深化自己的品牌个性的。

**扩展设计要素
的适应性**

我们可以很轻松地一眼辨认出下图是天猫商城的联名促销广告。达成如此高效传播的关键在于画面中的一个共用造形，也就是天猫 IP 形象的猫头轮廓。天猫通过与品牌绑定并不断地曝光和强调这个符号，达到了即使画面中标志本身不够醒目，也能快速被识别的目的。

3

**提高
视觉美感**

很多时候，单纯依靠一个 Logo 是撑不起整个版面的，容易显得画面太过单调。而辅助图形的加入可以帮助画面变得更加美观、更具多样性。

辅助图形真的好用，我已经想要自己动手试试了！

没问题，不过先等我把使用辅助图形的注意事项讲完，再动手也不迟。

辅助图形的注意事项

含义要与品牌及 Logo 契合

辅助图形要与品牌和 Logo 含义相契合。例如，我们不能为文艺安静的咖啡店 Logo 设计一个动感、有力量的辅助图形，否则会导致品牌形象的内部矛盾。

意义及独立性不得超过 Logo

辅助图形的意义和独立性不能超过 Logo，也就是说我们不能赋予辅助图形过多的意义。通常来说，辅助图形需要在 Logo 的陪伴下出现，除非是像可口可乐这样的超级知名品牌，它的辅助图形和 Logo 一样，经过多年的宣传运营已经深入人心。

造型需要有更多的弹性

辅助图形的造型需要有更多的弹性。因为辅助图形要帮助 Logo 延伸到更多的领域，所以它必须是可以灵活改变的。如果辅助图形一成不变，那它就变成了另外一个 Logo。

并非所有的 VI 系统都需要辅助图形

辅助图形并不是固定搭配，要灵活选用。如果品牌的 Logo 本身已经足够简洁美观，也就很难做出更简洁、更具适应性的辅助图形了，硬着头皮做反而容易适得其反。

VI 延展的方法

在品牌设计的 VI 延展中，除了会考验设计师的综合版式设计能力，还会要求设计师能熟练应用辅助图形去延展到各种各样的载体中。下面结合实际的案例演示，介绍 4 种从 Logo 中提取辅助图形的方法。在正式开始设计之前，我们需要先解析一下需要被延展的品牌 Logo，抓住品牌自身的特点和定位。

本次案例中的品牌是一家新兴科技公司，它的定位是比较理性和比较年轻的。所以，如果我们要在这样的基础上设计辅助图形，应该是偏向几何和具有动感的元素。

#1
放大标志主体

对于一些图案本身就很简约的品牌 Logo 而言，可以试着直接放大标志成为辅助图形。而案例中的 Logo 就属于比较简洁的几何造型，所以适合直接放大使用。

#2
提取标志局部

第二种方法是从 Logo 图形中提取一部分作为辅助图形。这种方法较为常见并且操作起来相对容易。它的关键点在于要找到 Logo 中比较有特点的部分进行提取，这样会显著提升与 Logo 之间的联系。下面我们尝试几种提取方案。

01
提取
箭头图形

在具体应用中，可以将箭头图形进行重复排列，组成一个大的图案，然后把它当作版面的主体图形元素进行编排，适合用于制作海报或封面。

🛑 划重点

在这个 Logo 中，上面这个部分是比较有辨识度的，它就像是一个箭头，具有一定的动感，所以我们可以把它当作辅助图形。

02
提取
三角形

三角形的外形比较普通，我们可以在应用方法上添加一些巧思，做出差异性。例如，把它放在名片、信纸或者信封的边缘作为点缀元素出现。

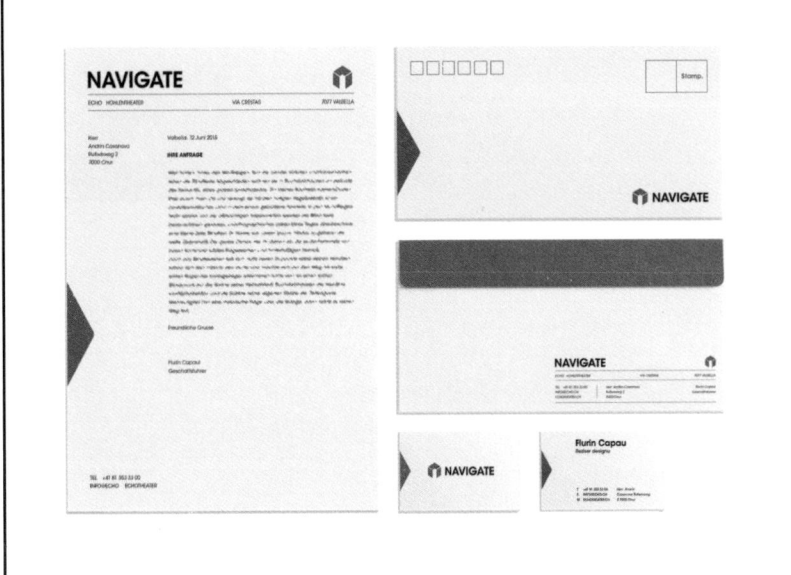

03
提取
平行四边形

我们可以通过重复排列的手法将多个平行四边形组成一条线，再与单独的四边形组合成一种有动态感的线条图形。

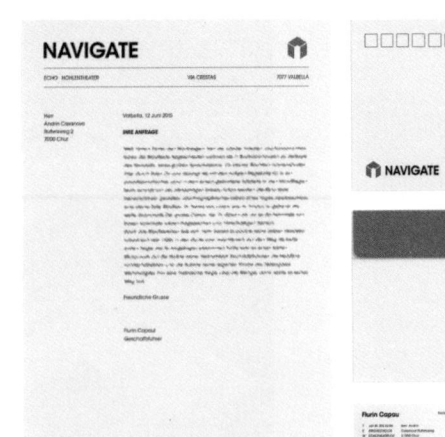

#3 先提取再创新

第三种方法是提取 Logo 中的造型特征与新图形进行组合。这个所谓的新图形同样也是非常基础的图形。因为用这种方法虽然可以创造出辅助图形，但它的主要记忆点（或者说造型特点）仍然来自于 Logo 中所提取出来的那个部分。

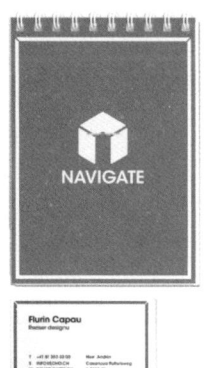

#4 重复排列组合

这种方法在奢侈品牌里很常见，相信大家对各种大牌包上的纹理都有印象。许多纹理都是将品牌 Logo 或辅助图形进行重复排列组合得到的。当然，这种方法的适用范围非常广泛，并非只能用在奢侈品牌中。

最简单的方法就是直接将 Logo 进行复制，做横竖对齐排列。对这个案例来说，这种排列方法没有利用到图形本身的形状特点，效果一般。

根据图形本身接近六边形的外形特征，我们可以做蜂巢状排列，视觉效果会更加和谐。类似的错位、旋转、镜像等方法都可以尝试。

这个思路就是在前一个方案的基础上对部分图形做了镜像处理，图形之间会呈现一种连接感。具体选择什么方案可以根据需求来决定。

总结 本讲主要是围绕着品牌 VI 设计中辅助图形的创造讲解了 4 种常用方法。要谨记无论使用什么方法，辅助图形都不能设计得太复杂和太有个性，因为它需要具备良好的适应性，它具备的含义也不能超越 Logo，否则就会喧宾夺主。

第 39 讲　网页设计

互联网时代的到来推动了设计中延伸而出的网页设计的发展，网页设计师也从无到有，变成了一个职业。在这一讲中会带大家了解网页设计的基本知识。

构成界面的元素

网页设计虽然是新时代的产物，但仍能从中找到传统媒介设计的影子。例如，早期淘宝的首页设计与传统的传单很像，会将尽量多的信息堆在首屏上。后来，淘宝运营人员逐步意识到网页与传单是不同的，于是将许多信息放在二级页面展示。首屏的内容堆积得越多，反而越难找到有用的信息。现在，首屏上的信息明显减少了，内容的呈现会更加注重分类整理，信息也变得更容易区分和寻找。

2007 年的淘宝首页　　　　　　2023 年的淘宝首页

网页设计主要由两部分组成，分别是印象和功能。印象是指通过网页里面的图片、文字、色彩、装饰元素等，设计出需要传达给观看者的特定印象。这种印象可以是行业属性，例如医院的网页和食品的网页就会给人不同的印象；也可以是品牌气质，即便是相同的行业，不同品牌之间也会有气质的差异。

网页设计的另一部分就是功能，即通过信息整理、交互设计、动效逻辑等，把信息快速、清晰地传达给用户。

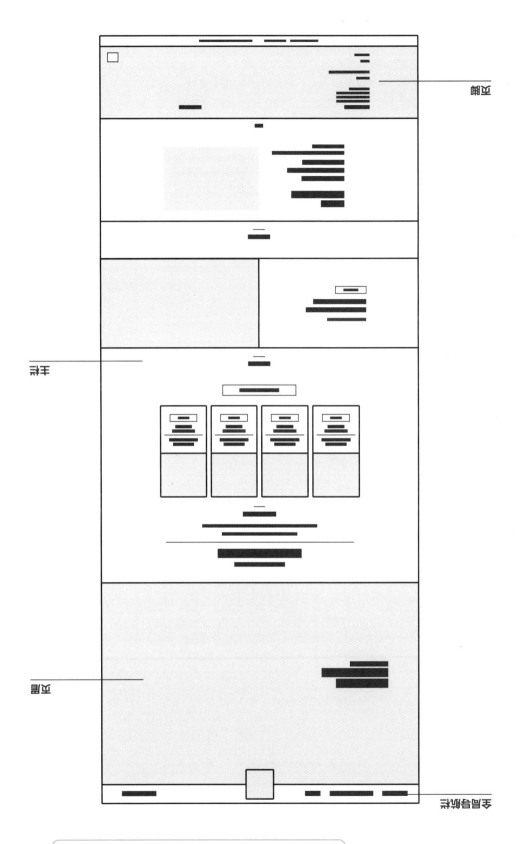

页眉

主栏

页眉

页脚

全局导航栏

理解了网页设计和传统设计不之间的异同，接下来我们了解一下网页的组成部分。

知识点

你的网页通常由页眉、全局导航栏、主栏、侧栏和页脚几个部分组成。主栏位于页面的左上方，又可以称为正文；在导航栏的下方，有的网页将它放置在正栏的上方，中间部分是主栏。

页眉

主栏

全局导航栏

页眉

主栏

全局导航栏

网页设计常见的版式大体分为六种，分别是：网格型版式、自由型版式、瓷砖型版式、单专栏型版式、双专栏型版式以及全屏型版式。

根据实际场景，这些版式也可以相互组合使用哦！

① 网格型版式

网格型版式是一种非常稳定和规范的版式。版面内的元素以单元型重复的方式依次排列，特别适合产品类的网页。

② 自由型版式

版面内元素的排布不依照规则或网格，完全凭借设计师的审美和感觉，排版难度比较高。比较适合偏时尚、艺术类的内容。

③ 瓷砖型版式

瓷砖型版式同样利用单元型重复的思路，每一个单元型的结构相同，但图片的比例可以自由变化。整个网页以瀑布流的形式无限向下延伸。

④ 单专栏型版式

单专栏型版式的阅读顺序非常清晰，主栏的信息只有一条从上到下的线索，这种布局能快速直接地传达信息。

⑤ 双专栏型版式

常见的双专栏型版式一般纵向分为主副区域，副区域可以放置全局导航栏或公司标志。随着页面向下滚动，导航栏区域始终保持在画面上。

⑥ 全屏型版式

全屏型版式的画面变换方式是切换，而不是滚动，类似于幻灯片播放。每一个页面都是完整的全屏展示。

前面我们已经了解了网页由哪些部分组成，还为大家推荐了网页设计常用的版式。但是在实际制作网页的过程中，还有许多细节需要把控。下面我们用一个案例来解析这些细节。

在设计网页前，先规划大致的布局，根据大致的信息量和信息的种类为网页规划区块。

编排导航栏

设定 100px 为全局导航栏的高度，通常全局导航栏可以放置品牌标志、导航和联系方式或搜索栏。

设定第一屏

按照全屏尺寸放置主图，从底部裁剪部分主图，并叠加一个矩形色块，在这个区域内编排数据信息。为了让信息更吸引人，可以将数据放大。这是我们打开网页第一屏看到的信息。

编排公司简介

编排公司简介，文字部分仅显示概要即可，详细内容在二级页面展示。简介模块与上边页眉之间的距离设定为 150px，模块内部文字与按钮之间的距离可以设定为 100px，这两个距离标准后续都会反复用到。

100px

150px

编排服务模块

我们以图片作为公司服务模块的背景，因为图片上方直接叠文字的识别度不够高，所以在背景图与文字之间叠加蓝色色块，当鼠标指针移动到该区块时显示，以此来提升文字识别度。

150px

100px

100px

编排企业资讯

企业资讯的全文同样是在二级页面展示。资讯的标题、发布时间和按钮的排列特别适合使用表格的形式。还可以加入 Hot（热度）标志让整个组合形式变得完整。

100px

150px

150px

100px

编排工程案例模块

为了让模块划分更加明确，我们为工程案例模块添加一个浅蓝底色。这个模块采用卡片式结构来编排。考虑到可能还会有许多工程案例，可以加入滚动式浏览。

150px

150px

100px

编排联系方式

为了让联系方式更加醒目且易于获取，将电话和邮箱设计成按钮的形式，当鼠标指针移动到上方时会变为反色效果，点击即可获取。

150px

页脚部分

页脚部分用品牌色作为底色，添加快速返回顶部按钮。同时，重复设置全局导航栏，这样在浏览完首页后，不必返回页面顶部也能快速跳转其他页面。

总结

这一讲我们了解了网页设计中的两个重点：印象和功能，整理了网页的版式结构，并且用实际案例演示了编排时的思路和细节。以这些知识作为基础，再去深入探索多种多样的网页形式，相信你离设计出一张优秀的网页就不远了。

第 40 讲 **电商 Banner**

随着互联网的发展，网页设计又继续细分出了电商 Banner 的设计。因为不同于传统纸媒的传播媒介，电商 Banner 显然有着它的特点。这一讲我们就来看一下在设计时应该注意什么？

Banner 是什么

从广义上来说，Banner 可以被定义为网络上所有的广告图。例如，在电商平台中，包括首屏推广图、产品主图、钻展及直通车在内的物料都可称之为 Banner。而狭义上我们一般习惯将网页首屏的横版广告叫作 Banner。但无论怎么定义，基于不同的物料类型或平台设备，Banner 的尺寸和比例是十分多变的。

 知识点

钻展
钻石展位的简称，是面向全网精准流量实时竞价的广告位。

直通车
为淘宝卖家量身定制的链接广告位，按照点击量付费。

Banner 的特点

设计师们想要灵活应对不同大小和比例的 Banner，不能只从训练自己的版式能力出发。前面讲过，Banner 的种类是相当丰富的，所以在版式设计之外，我们还要了解应用在不同场景的 Banner 的基本特点和注意事项。

#1
产品主图 Banner

产品主图在网页中的尺寸比较小，所以主图中文字的面积占比会很大。版面中的内容通常有品牌标识、产品的卖点、价格、活动信息、配套服务等。当然，除开平台或商家大促，在日常情况下并不是所有的主图都会放满文字，一般会根据产品是否为主推爆款，以及产品的风格定位来进行版面的调整。

 知识点

通常来说，在商品主图的设计中，版面的留白越少，促销感就会越强烈；反之，如果版面的留白越多，则促销感就会越弱。

#2
店铺首页
Banner

店铺首页的 Banner 以传达品牌概念为主，有的也会将店铺的爆款商品、新品上市作为宣传放入其中。电脑端横版的尺寸比较大，所以哪怕文字的面积占比不是很大受众也能看清楚信息。而在移动端则以竖版的为主，因为移动端整体尺寸偏小，所以会适当放大文字的面积占比来保证信息的传达。

#3
推广图、钻展
Banner

推广图或者钻展类型的 Banner 尺寸相比首页 Banner 会更小一些，它们有很强的推销广告性质，所以文字在版面中的占比会相对比较大，但信息量并不会很繁杂，版面观感比起主图要相对清爽直接一些。

#4
长条幅
Banner

长条幅 Banner 由于形状的原因，设计的局限性很大。版面的高度非常有限，所以从版面布局上来讲基本只能采用左右、左中右等横向依次排列的构图。具体到文字编排，也基本只能以横排和居中对齐为主。

说到设计促销海报，多数人脑海里的第一反应可能就是那种"大红大紫"的艳丽画面，这个经验虽然没问题，但关键在于这样的思路并不适用于所有产品。例如，面对本案例中这款具备科技属性，且定位比较高的家电产品，不假思索地去调用通俗规律显然是不科学的。我们需要制定一些符合其定位的设计策略。依据产品的定位，

首先能确定的是画面一定不能显得俗气和花哨。并且还需要通过一些处理来彰显产品的科技感。除了以上这些，一些更基础的方面也要设定好：选用黑体与无衬线体来彰显科技感，选用粗字重来增添促销氛围；针对横版的版面，左右构图会是一个简单又不错的选择。

01
设定版面
的网格

构图采用左字右图的左右结构，建立一个四栏的版心，文字与产品各占两栏。页边距可以设置得稍大一些，防止标题距离屏幕边缘过近，这里设置为 125px。

02
优化版面
的背景

原素材的方形照片与纯白色的背景是造成版面氛围感不足的主要原因。我们将版面的背景色处理成与产品照片中底色一致的色调，这样会使版面的一体感更强。

03
设置分组与
文字层级

根据文案内容为标题文字分组并划分文字层级。这里我们选择主要突出预售倒计时信息和产品价格，然后将产品特点放到版面右边作为装饰的元素进行呼应。

04
优化文字组
的编排

优化文字组的编排，选择置入简单的符号、图形来美化文字组，以打破纯文字过分单调的感觉。再将价格信息改为红色，既能吸睛，又与右上方的颜色呼应。

05
营造
版面氛围

为了增添版面的氛围感，同时也为了丰富产品图的细节，我们围绕主体制作一些特效元素。新元素的加入使留白不会太过空旷，也为版面增添了科技感。

06
产品组合
深入刻画

为了让产品展示更为整体和谐，将原本独立的产品特点信息与机身结构结合。同时，置入地面肌理和扫描光效来进一步营造周围环境和科技感。

吸 收 测 验

优秀的 Banner 设计必
须具备什么条件？

☐ A 精致的三维场景

☐ B 巧妙的合成效果

☐ C 充实的文字信息

☐ D 精准的设计策略

答案见附录

总结

电商 Banner 的设计不仅尺寸规格多变，针对不同场景的
Banner 我们也需要制定针对性的编排策略，让信息的传达
始终处于一个高效的状态。当然，最重要的是别忘了形式服
务于功能，满足品牌和产品定位的设计才是好设计！

附 录

第01讲
答 **B** 案
服装设计

解析
服装设计是一个独立的学科，不属于平面设计的范畴。因为服装设计并不是在二维的平面内传达信息。

第03讲
答 **B** 案
资料收集，明确需求

解析
充分了解客户的品牌风格，再基于市场和行业做调研分析，引导客户找到真实的需求，结合以往经验创建出满足客户需求并符合品牌形象的设计方案。

第05讲
答 **A** 案
可以

解析
我们在纸张或绘图软件上手绘的不规则形状，可以被认为是图形。

第07讲
答 **A** 案
信息展现更直观

解析
数据或者某些文字阅读起来枯燥且耗时，人们对这类信息很难提起兴趣。将数据和文字转化成图形或者图表之后，信息的传达就会变得更加有趣和高效。

第09讲
答 **B** 案
错误

解析
当我们放大文字时，笔画线条也会相应变粗，这时候需要加粗小字号文字的字重，或者减轻大字号文字的字重以达到视觉上的匀称。

第11讲
答 **A** 案
可以

解析
黑体与衬线体、宋体与无衬线体的搭配可以产生对比效果，增强版面的变化和吸引力。但在使用时要谨慎。

第13讲
答 **B** 案
错误

解析
配色效果除了与色相有关，色彩的纯度和明度也会对其产生决定性的影响。只要控制好这些参数，理论上任何两种色相都能搭配出满意的效果。

第15讲
答 **C** 案
打破前先了解规则

解析
平面构成中形式美的基本法则讲究对立统一，遵守规则可以做出优秀的作品，不过切忌刻板僵化，否则会显得俗套无聊。但是盲目打破规则容易造成混乱。

第17讲
答 **C** 案
留白不是越多越好

解析
留白不是越多越好，过多的负空间数量会把版面划分成很多碎块，版面会显得凌乱；而留白的完整度越高，给人的视觉感受会越有条理。

第19讲
答 **A** 案
上中下构图

解析
图片居于中间，则版面中上下两个区域可以用来编排其他元素，加上图片区域，整体呈现上中下的构图样式。

第21讲
答 **B** 案
错误

解析
使用四栏网格时文字不一定要分四栏，可以两两合并变成双栏，也可以合并其中三栏，变成大小栏。还可以在四栏网格基础上再叠加其他网格来使用。

第23讲
答 **A** 案
6种

解析
视觉引导的技巧可以大致归纳为6种，它们分别是强弱、距离、指向、色彩形状、数字编号和连线。

第25讲
答 **B** 案
动态虚焦

解析
营造高级感的摄影技巧有：让人产生距离感的仰视角度，区别于同类产品的特殊角度，用留白营造稀缺感的元素聚焦，用光影凸显质感的光影聚焦。

第27讲
答 **A** 案
黑体＋无衬线体

解析
因为黑体与无衬线体诞生时间比较晚，外形轮廓都十分简洁，同时又没有过多的装饰，笔画线条都由规则的几何线条构成，非常适合表现现代感。

第29讲
答 **A** 案
留白面积的大小

解析
营造纤细感需要大面积的留白来表现版面本身的轻盈。想要营造力量感除了增加版面率，还可以运用排版的动势来体现重量感。

第31讲
答 **D** 案
以上都对

解析
海报的主流类型有品牌海报、产品海报，电影海报、公益海报和展览海报。显然ABC都正确，所以我们选D。

第33讲
答 **B** 案
不会

解析
因为画册是个人或者企业用来对外展示自己和宣传自己的，所以不会出现其他与自身宣传无关的广告。

第35讲
答 **A** 案
正确

解析
形状越复杂的折页成本越高，设计前需要考虑项目预算以及项目本身是否对创意折页有必要的需求。

第37讲
答 **B** 案
中上方区域

解析
考虑到不同人群的综合视线高度，在易拉宝的设计中把最重要的信息放置在中上方区域会更加合理。

第39讲
答 **D** 案
以上都是

解析
网格型版式、自由型版式、瓷砖型版式、单专栏型版式、双专栏型版式和全屏型版式等都是网页设计中的常见版式。

第 02 讲
答 (A) 案
原创就是复制他人的想法

解析
复制他人的想法是抄袭和盗窃，会伤害到原作者的合法权益。原创不是复制他人的想法，而是在经历模仿、借鉴与改进之后的新形式。

第 04 讲
答 (D) 案
让传达更高效

解析
为文本内容划分不同的层级，能够有效简化信息复杂度，让传达效率进一步提升，使信息更容易被注意并接收。

第 06 讲
答 (C) 案
绘画、摄影、设计作品等

解析
并非所有的图片都可以裁切，如绘画、摄影和设计作品等，对此类作品的不合理裁切会破坏作品原本的比例和美感。

第 08 讲
答 (A) 案
正确

解析
字体的字面和中宫往往相互影响。中宫松，字面就大；中宫紧，字面就小。

第 10 讲
答 (D) 案
宋体

解析
宋体最初是一种在木板上雕刻出来的字体，由楷书演变而来，起源于唐朝和宋朝的雕版印刷工艺。

第 12 讲
答 (A) 案
是

解析
制作印刷品需要使用 CMYK 模式，因为它是利用色料的三原色混色原理，加上黑色油墨，四种颜色混合叠加，专门用于印刷的颜色模式。

第 14 讲
答 (A) 案
同类色搭配

解析
在 12 色相环中，选择任意相邻的两种颜色来搭配即同类色搭配，色相间的差异很小，夹角约为 30 度。

第 16 讲
答 (A) 案
正确

解析
在一个版面中，字体选择一款到两款比较适宜，字体种类越多控制难度越大，很容易产生凌乱的感觉。

第 18 讲
答 (B) 案
组织、划分、强调

解析
留白在设计中常用的功能分别是组织、划分和强调。

第 20 讲
答 (B) 案
版面网格

解析
编排中文时使用版面网格，编排西文时使用基线网格。

第 22 讲
答 (B) 案
不可以

解析
西文的阅读逻辑是从左往右横向阅读的。因为西文是由字母组成单词来传达意思，字母之间只能横向排列。

第 24 讲
答 (A) 案
正确

解析
汉字是由图形演变而来的，当文字放大到一定程度，我们会更容易关注到文字的细节而非整体，这会带来一种陌生感，更凸显文字的图形属性。

第 26 讲
答 (A) 案
可以

解析
高级感和文化感并不冲突，挑选好符合这两个感觉的字体和色彩，做好构图和氛围的营造就可以让它们并存。

第 28 讲
答 (D) 案
明度和纯度都低

解析
复古感是历经岁月的感觉，就像一张老照片，会变得泛黄且颜色暗淡。所以明度与纯度都会比较低。

第 30 讲
答 (C) 案
饱和度高

解析
色彩的饱和度和明度越低，越接近黑白灰，情感属性就会越弱，也就越适合表现严肃感。因此，饱和度高不是严肃感配色的特点。

第 32 讲
答 (B) 案
不合适

解析
针对成年人来说，8~9 点的字号比较适合眼睛的快速阅读，过小的字号会造成阅读障碍。

第 34 讲
答 (B) 案
标题区

解析
传单的功能区大致可以分为：导入区、正文区和联系区。标题通常位于导入区。

第 36 讲
答 (D) 案
双手拿住名片传递

解析
选项 A 和 B 的方式没有礼貌，选项 C 不适合用在递名片的场景，所以最得体的是 D 选项。

第 38 讲
答 (C) 案
PI（人员识别）

解析
CI 系统下包含有 MI、BI 与 VI，并没有所谓的 PI 系统，通常来说企业员工相关的标准会包含在 BI（行为识别）中。

第 40 讲
答 (D) 案
精准的设计策略

解析
ABC 三个选项是否需要，完全在于先行的设计策略是否需要，而设计策略的制定要充分考虑产品或品牌的定位。

著：　K　叔〔王宇埜〕

书籍设计：　李东宁

设计统筹：　刘月彤
　　　　　　王　迪

版式执行：　吴　珊
　　　　　　唐薪薪
　　　　　　丁　玲
　　　　　　肖　明
　　　　　　张宇彤

文稿统筹：　徐　博
　　　　　　刘长龙

文稿执行：　徐兆闯
　　　　　　王心铄
　　　　　　李柳焱
　　　　　　白雪松

监　修：　李东宁
　　　　　　刘　阳

协　助：　徐　昊
　　　　　　张　赫

营销企划：　肖家诚
　　　　　　陈岩峰

运营支持：　吴　茜
　　　　　　石巍巍

推广拍摄：　姜宏庆
　　　　　　兰　健

专业支持：　厉致谦〔3type〕

字库支持：　汉仪字库
　　　　　　方正字库

图库支持：　摄图网

KENMORI 研森